동물 느낌 답

이곤 지음

한스미디어

CONTENTS

+ +

이 책은 그림을 처음 배우는 분들을 위한
그림 팁입니다.

이 단계에 있는 분들을 위한 그림 팁!

그림 그리기
어려워

그림 그리기
재밌어!

그림을 더
잘 그리고 싶다!

이 단계에 있는 분들은 '기본기'를 갖춰야 하는데,
여기서는 기본기를 다루지 않아요.
대신 '기본 틀'을 다룹니다.

'기본기'와 '기본 틀'은 이렇게 달라요.

'기본기'를 알면 전혀 다른 대상을 그릴 때 응용할 수 있어요.

동그라미를
기본기로 익히면

공,

과일,

얼굴,

기타 등등
동그란 걸 그릴 때
응용이 가능해요.

그림을 '잘' 그리기 위해서는 꼭 필요하지만
기본기를 익히고, 응용하는 것은
많은 연습을 필요로 해서 지루하고 어렵게 느껴집니다.

'기본 틀'을 알면 같은 대상을 다양하게 표현할 수 있어요.

사과를
그릴 줄 알면

색깔을 다르게 해서
풋사과, 잘 익은 사과,
썩은 사과를
그릴 수 있어요.

벌레를 그리거나 반쯤 먹은 사과를 그릴 수도 있어요.

이 책에서는 동물을 그릴 거예요.
기본 틀을 정하고,
조금씩 변형해서
여러 동물을 그립니다.

고양이

크게 그리면
엄마 고양이

작게 그리면
아기 고양이

무늬를
다양하게

리본 같은
액세서리
추가

꼬리 모양을
자유롭게

만약 그림이 너무 어렵게
느껴지는 순간이 온다면,
원하는 대로 수정해도 좋아요.

그리려고 했던 동물처럼
보이지 않더라도 괜찮습니다.

아직 발견되지 않은 종일 수도 있고,
상상 속의 동물일 수도,
외계 생명체일 수도 있죠.

즐겁게 그리는 게 가장 중요해요.

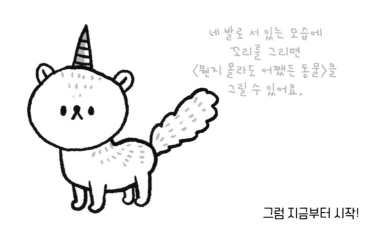

네 발로 서 있는 모습에
꼬리를 그리면
〈뭔지 몰라도 어쨌든 동물〉을
그릴 수 있어요.

그럼 지금부터 시작!

01
갯과

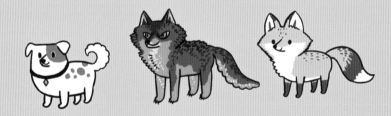

개 늑대 여우

개, 늑대, 여우는 모두 갯과 동물입니다.
우리에게 익숙한 동물들이지만
그림으로 구분해서 표현하기는 생각보다 어렵습니다.

이 그림은 개일까요, 늑대일까요, 여우일까요?

개?

늑대? 여우?

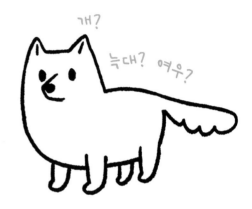

각 동물의 특징을 알아두면
헷갈리지 않게 그림을 그릴 수 있어요.

동물의 이미지를 생각해보면
더욱 차이점이 드러나죠.

같은 갯과지만 이미지는 다 달라요!

사나운 늑대

귀여운 개

영리한 여우

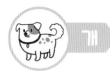 개

이 그림을 기본형으로,
조금씩 특징을 추가해서
개, 늑대, 여우를 그려볼게요.

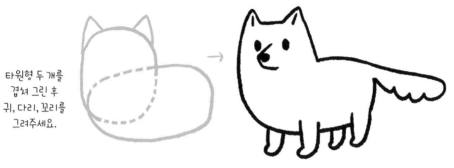

타원형 두 개를
겹쳐 그린 후
귀, 다리, 꼬리를
그려주세요.

늑대와 비교했을 때
개의 가장 큰 차이점은
사람과 함께 산다는 점이에요.

목걸이, 장난감과 같은
물건들로 주변을 꾸며주면
확실히 '개'라는 느낌이 납니다.

개를 나타내는 소품을
그립니다.

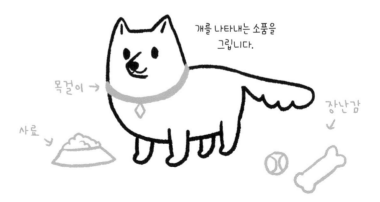

목걸이 →

사료 →

장난감
↓

늑대와 달리, 개에게만 나타나는
신체적 특징은 무엇이 있을까요?

접힌 귀, 말린 꼬리,
지나치게 길거나 곱슬곱슬한 털은
늑대에게는 없는 개만의 특징입니다.

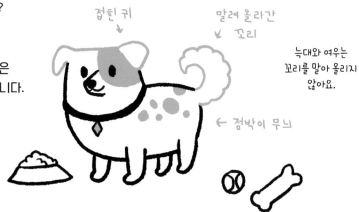

접힌 귀

말려 올라간
꼬리

늑대와 여우는
꼬리를 말아 올리지
않아요.

← 점박이 무늬

늑대가 연상되지 않는 품종의 개를 그리는 것도
늑대와 구분되게 그리는 방법입니다.

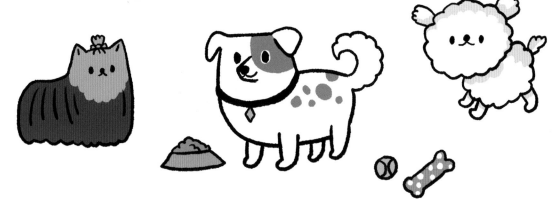

사나운 늑대를
그려보겠습니다.

늑대는 개보다
모든 부분이 더 커요.

눈도 코도 귀도
더 크게 그려주세요.

커다란 귀 →

사납고 날카로운 눈

← 얼굴 주변의 털

주둥이를
길고 크게

자신만만한
입꼬리

늑대의 털은 개의 털보다
더 거칠고 풍성합니다.

야생의 비바람을 막아줄 털을
북실북실하게 그려주세요.

거친 야생에서도
잘 살아갈 수 있도록
두툼한 털을 그려주세요.

가슴 털 →

꼬리를 아래로
내려주세요.

몸은 개보다
더 크고 길게!

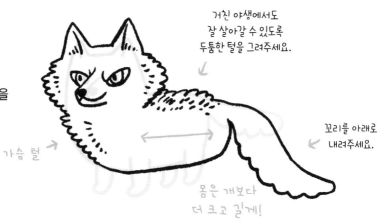

튼튼한 다리와
발톱을 그려주세요.

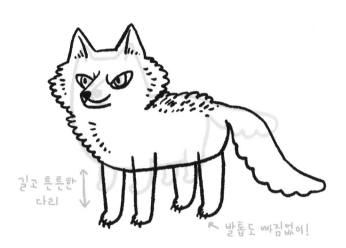

길고 튼튼한
다리

← 발톱도 빠짐없이!

늑대는 검은색, 회색, 흰색, 갈색 등
다양한 털색을 자랑해요.
마음에 드는 색으로 칠해주세요.

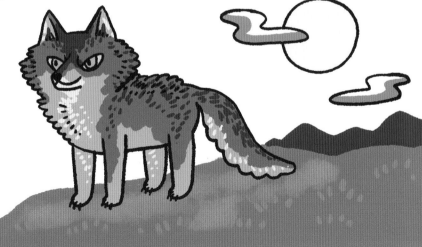

늑대는 보름달이 뜬
밤하늘 풍경과 잘 어울려요.

여우는 영악하고 꾀 많은 동물로
이야기 속에서 자주 만날 수 있어요.

때로는 요술을 부리는
신비로운 모습으로
나타나기도 합니다.

똑똑하고 귀여운 여우를
그려보아요.

커다랗고 큰 귀

마름모꼴 얼굴

뾰족한 코

뾰족한 코와 커다란 귀도 귀엽지만,
여우의 트레이드마크는
뭐니 뭐니 해도 탐스러운 꼬리죠!

폭신폭신 풍성하게
그려주세요.

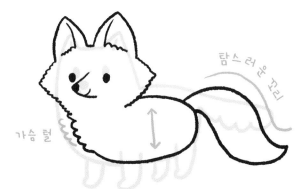

탐스러운 꼬리

가슴 털

몸통은 살짝작게

늘씬한 다리와 작은 발을
그려주면 완성입니다.

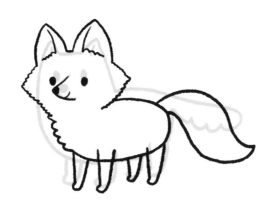

여우는 숲, 사막, 그리고 북극에서도 살아요.
색과 형태를 조금씩 바꿔주면 다양한 환경에서
살아가는 여우를 그릴 수 있어요.

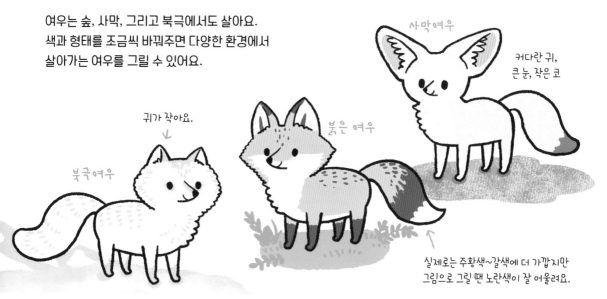

사막여우

커다란 귀,
큰 눈, 작은 코

귀가 작아요.

붉은 여우

북극여우

실제로는 주황색~갈색에 더 가깝지만
그림으로 그릴 땐 노란색이 잘 어울려요.

동물의 기본적인 형태를 생각하고,
각 동물의 특징을 더하며 그려보세요.

동물을 관찰하며
새로운 사실을 알게 되고,
다양한 동물들을
그릴 수 있게 될 거예요.

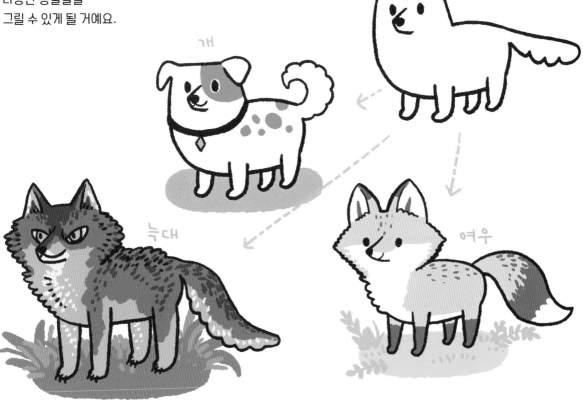

개

늑대

여우

02
고양잇과

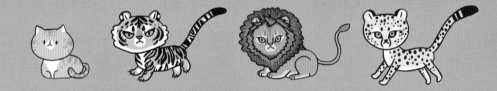

고양이 호랑이 사자 치타 표범

사람들에게 가장 많은 사랑을
받는 동물 캐릭터는
단연 고양이가 아닐까요.

고양이는 특징이 분명하고,
눈에 익은 동물이기 때문에
쉽고 재미있게 그릴 수 있어요.

어떻게 그려도 귀여운
고양이들!!

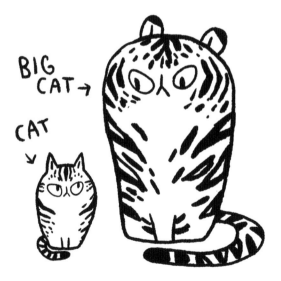

BIG
CAT →

CAT
↓

사자와 호랑이같이 커다란 고양잇과 동물을
영어로 'BIG CAT'이라고 합니다.

맹수에게 붙이기엔
너무 귀여운 표현인 것 같지만
가만히 보면 딱 들어맞는 말 같기도 해요.

지금부터 귀여운 '고양이'와
고양이만큼 매력적인
'커다란 고양이'를 그려볼게요.

고양이는 비교적
그리기 쉬운 동물입니다.

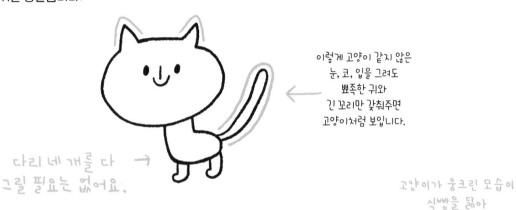

이렇게 고양이 같지 않은
눈, 코, 입을 그려도
뾰족한 귀와
긴 꼬리만 갖춰주면
고양이처럼 보입니다.

다리 네 개를 다 →
그릴 필요는 없어요.

고양이가 웅크린 모습이
식빵을 닮아
'식빵자세'라고
부릅니다.

고양이 특유의 웅크린 자세,
일명 '식빵 굽는 자세'를
그려보았습니다.

시옷 모양의 입을 그려주면
더 고양이 같아집니다.

•ㅅ•

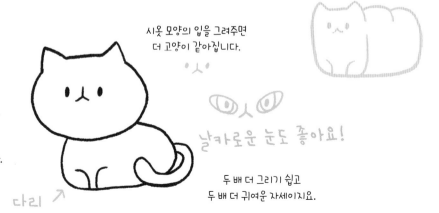

다리를 그릴 필요가 없고
여기쯤 다리가 있다는
표시만 해줘도 돼서
그리기 편한 자세입니다.

날카로운 눈도 좋아요!

두 배 더 그리기 쉽고
두 배 더 귀여운 자세이지요.

다리 ↗

24

고양이의 앉은 자세입니다.
동물을 캐릭터화 할 때는
과감하게 많은 것을
생략해도 좋습니다.

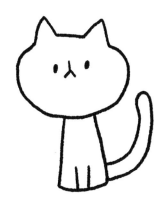

이렇게 앉아 있는 모습을
간단하게 표현했습니다.

세모난 몸에
줄 두 개만 그어주면
앉아 있는 모습을
표현할 수 있습니다.

고양이 발

그림처럼 몸색과 달리
발이 하야면 '양말을
신었다'고 합니다.

고양이의 색은 무척 다양합니다.
좋아하는 고양이 색으로 칠해주세요.

이 자세는
고양이의 턱시도
무늬가 매력적으로 잘
보이는 자세입니다.

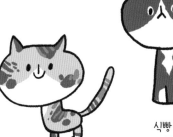

색깔이 불규칙한
카오스 고양이도
매력적입니다.

다리를 짙은 색으로
칠하면 '고양이 양말'을
더 잘 표현할 수 있습니다.

식빵 굽는 고양이는
식빵에 어울리는
노란색으로 칠해주었습니다.

고양이 형태를
기본으로
다른 고양잇과
동물들을
그려보겠습니다.

고양이와 비교해서
호랑이를 그려볼게요.

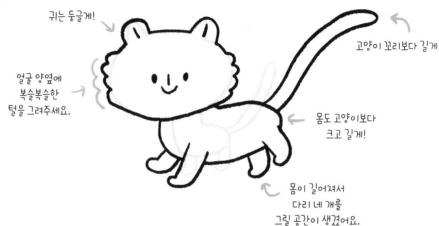

귀는 둥글게!

얼굴 양옆에
복슬복슬한
털을 그려주세요.

고양이 꼬리보다 길게

몸도 고양이보다
크고 길게!

몸이 길어져서
다리 네 개를
그릴 공간이 생겼어요.

눈, 코, 입을 크고
뚜렷하게 그려주세요.

취향에 따라 귀여운 눈을
그려도 좋습니다.

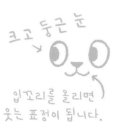

크고 둥근 눈

입꼬리를 올리면
웃는 표정이 됩니다.

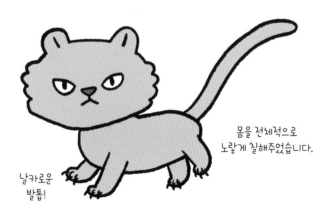

날카로운
발톱!

몸을 전체적으로
노랗게 칠해주었습니다.

26

호랑이의 하이라이트!
줄무늬를 그려줍니다.

이마 줄무늬를 직선이 아닌,
자연스러운 시옷 모양으로
그려주세요.

얼굴 양옆의 줄무늬는
얼굴선을 따라
그린다는 느낌으로.

얼굴 끝까지 그리진
마세요!

귀 뒤를
까맣게

가슴 줄무늬는
V형태로!

눈 위에
물방울 무늬로
포인트를!

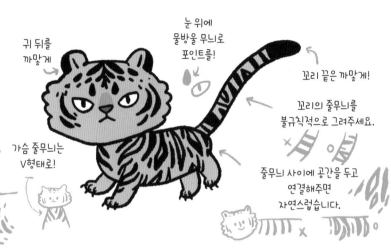

꼬리 끝은 까맣게!

꼬리의 줄무늬를
불규칙적으로 그려주세요.

줄무늬 사이에 공간을 두고
연결해주면
자연스럽습니다.

아주 중요한
마지막 포인트!

호랑이의 흰 부분을
칠해주세요.

호랑이의 흰 부분만
정확히 칠해줘도
특징이 확 살아납니다.

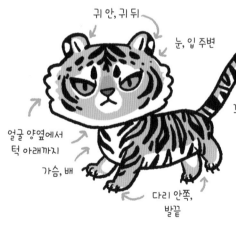

귀 안, 귀 뒤

눈, 입 주변

얼굴 양옆에서
턱 아래까지

가슴, 배

다리 안쪽,
발끝

꼬리 안쪽

눈 위 물방울무늬까지
감싸는 느낌으로 흰색!

호랑이는 무늬만
잘 그려줘도 성공!

형태를 단순하게 그리더라도
무늬를 공들여서 그려주세요.

호랑이 기본형에서 사자의 특징을
더해 사자를 그려볼게요.

아몬드 모양의 눈을 그리고,
양 끝 선을 늘여주세요.

호랑이 얼굴이
둥글넓적한
느낌이라면,
사자 얼굴은
길고 각진
느낌입니다.

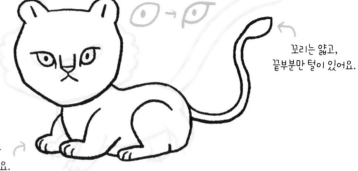

꼬리는 얇고,
끝부분만 털이 있어요.

쉬는 시간이니까
발톱은 집어넣었어요.

색칠을 하면
암사자 완성입니다.

전체적인 색은
베이지색으로 칠합니다.

이마

밝은 곳: 귀 안

어두운 곳:
귀 뒤

눈 위 물방울
무늬

눈과 코 사이

가슴

눈가, 입,
얼굴 주변

꼬리 끝

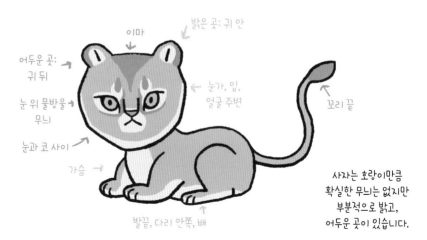

사자는 호랑이만큼
확실한 무늬는 없지만
부분적으로 밝고,
어두운 곳이 있습니다.

발끝, 다리 안쪽, 배

사자의 상징인 갈기를 그려
수사자를 그리겠습니다.

이마 위, 귀 앞에 짧은 갈기를 그려줍니다.
갈기가 귀를 조금 가리게 그려주세요.

사자 얼굴 주변으로
갈기를 그려줍니다.
얼굴 위보다는
가슴과 등으로 이어지는
아래가 더 풍성해요.

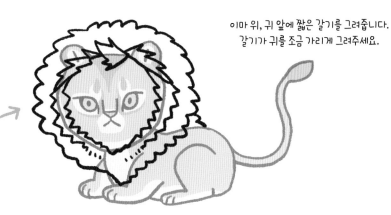

사자 주변에 풀을 그려
자연스러운 분위기를 연출합니다.

사자 갈기를 짙은 색으로 칠하고,
얼굴과 가까운 부분은
좀 더 밝게 칠하면
수사자 완성입니다.

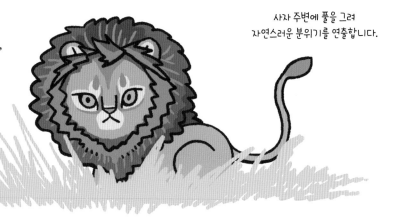

29

치타와 표범은 많이 혼동되지만,
알고 보면 굉장히 다르게
생겼습니다.

호랑이 기본형으로
치타를 그려볼게요.

〈눈 그리기〉

동공을 크게 그리면
좀 더 귀여운 느낌!

얼굴은 동그랗고
작게 그립니다.

눈은 크게,
코와 입은
작게 그려주세요.

몸과 다리를 얇고 길게 그려서
날쌘 느낌을 살려줍니다.

전체적으로 노란색을 칠하고,
흰 부분을 표시합니다.

흰 부분은 호랑이나
사자와 비슷해요.

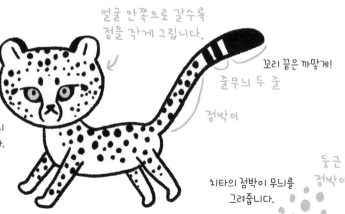

얼굴 안쪽으로 갈수록
점을 작게 그립니다.

치타의 포인트는
눈에서 입 주변까지
이어지는 선입니다.

치타를 단순하게
그릴 때도 꼭 그려줍니다.

꼬리 끝은 까맣게!
줄무늬 두 줄
점박이

둥근
점박이

치타의 점박이 무늬를
그려줍니다.

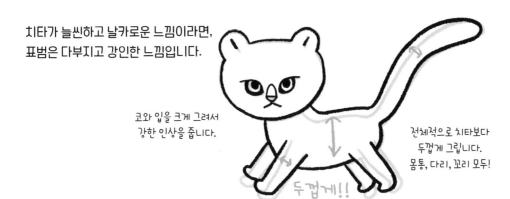

치타가 늘씬하고 날카로운 느낌이라면,
표범은 다부지고 강인한 느낌입니다.

코와 입을 크게 그려서
강한 인상을 줍니다.

전체적으로 치타보다
두껍게 그립니다.
몸통, 다리, 꼬리 모두!

두껍게!!

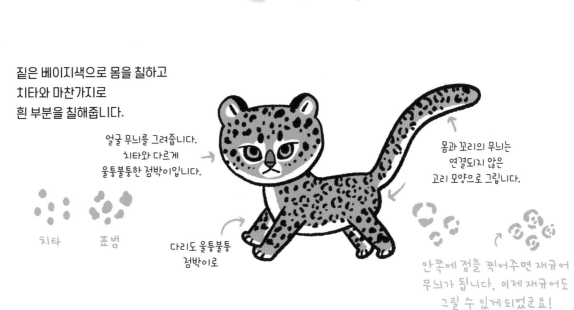

짙은 베이지색으로 몸을 칠하고
치타와 마찬가지로
흰 부분을 칠해줍니다.

얼굴 무늬를 그려줍니다.
치타와 다르게
울퉁불퉁한 점박이입니다.

몸과 꼬리의 무늬는
연결되지 않은
고리 모양으로 그립니다.

치타 표범

다리도 울퉁불퉁
점박이로

안쪽에 점을 찍어주면 재규어
무늬가 됩니다. 이제 재규어도
그릴 수 있게 되었군요!

고양잇과 동물들의 형태를 비교해보고,
각자의 특징을 살려 그려보았습니다.

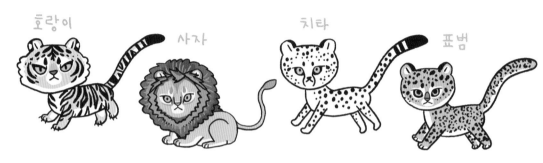

호랑이 사자 치타 표범

각 동물의 생태를 알아보고,
주변 환경을 꾸며주면 더 생생한 그림이 됩니다.

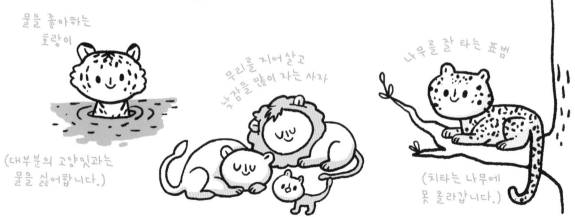

물을 좋아하는
호랑이

(대부분의 고양잇과는
물을 싫어합니다.)

무리를 지어살고
낮잠을 많이 자는 사자

나무를 잘 타는 표범

(치타는 나무에
못 올라갑니다.)

(호랑이, 치타, 표범은 단독으로 생활합니다.)

03
작은 동물

토끼 햄스터 기니피그 다람쥐

특징이 분명하고,
친숙한 동물일수록 그림으로
표현하기 쉽습니다.

가장 그리기 쉬운 동물을 꼽으라면,
망설임 없이 토끼를 말할 거예요.

동그란 얼굴에 긴 귀를 그려주면
토끼 얼굴 완성입니다.

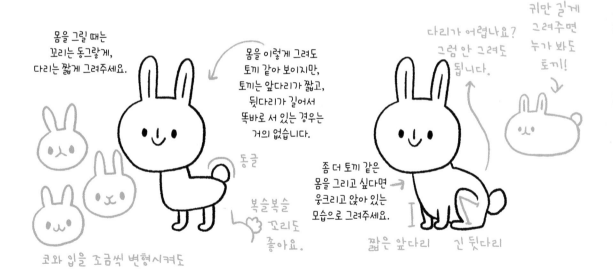

몸을 그릴 때는
꼬리는 동그랗게,
다리는 짧게 그려주세요.

몸을 이렇게 그려도
토끼 같아 보이지만,
토끼는 앞다리가 짧고,
뒷다리가 길어서
똑바로 서 있는 경우는
거의 없습니다.

다리가 어렵나요?
그럼 안 그려도
됩니다.

귀만 길게
그려주면
누가 봐도
토끼!

동글

복슬복슬
꼬리도
좋아요.

좀 더 토끼 같은
몸을 그리고 싶다면
웅크리고 앉아 있는
모습으로 그려주세요.

짧은 앞다리 긴 뒷다리

코와 입을 조금씩 변형시켜도
귀엽습니다.

35

동물의 다리 그리기는 무척 어렵습니다.
하나, 둘도 아닌 네 개나 있는 데다가
앞다리, 뒷다리의 모양도 다르고
동물에 따라서 천차만별이죠.

그런 의미에서
동그란 몸에 작은 발이 있는
설치류는 그리기가 쉽습니다.

다리를 열심히 그리는 대신,
동그란 귀여움을
강조해주세요.

반원을 부드럽게 그리면
햄스터가 됩니다.

햄스터는 종류별로
다양한 무늬가 있어요.
제가 어릴 적 키우던
햄스터의 무늬로
그려주었습니다.

귀는 작게 →

눈, 코, 입은
토끼와 비슷해요.

↑
발은 이쯤 있다는
표시만 해주세요.

↑
좋아하는 무늬로 그려주세요.

유명한 쥐 캐릭터가 새카맣고 큰 콧방울을
가지고 있지만 설치류는 코가 크지 않고,
콧방울이 딱딱하지도 않습니다.

햄스터의 귀여움 포인트는
말랑말랑한 코와
오물오물한 핑크색 입이죠.

실제 쥐는
콧방울이 검거나
딱딱하지 않아요.

X ← 이런 모양

↑
유명한 쥐 캐릭터.
안 보고 기억나는 대로 그려봤어요.
안 닮았지만 뭔지는 아시겠죠?

← 이런 코는
강아지나 곰에
더 가까워요.

← 귀를 길게 그리면
토끼!!

반원을 길게 그리면
누워 있는 햄스터가 됩니다.

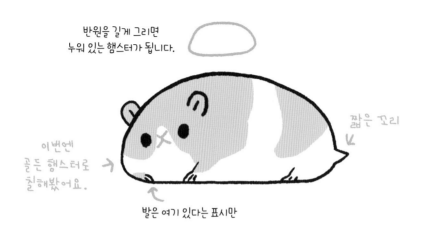

짧은 꼬리

이번엔
골든 햄스터로
칠해봤어요.

발은 여기 있다는 표시만

햄스터와 닮은 듯 다른
기니피그를 그려보겠습니다.

사다리꼴을 부드럽게
그려주세요.

기니피그는
콧구멍이 귀엽죠.

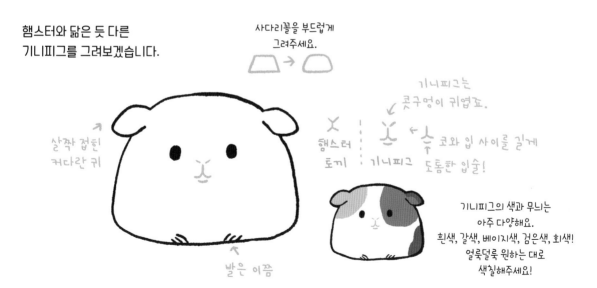

살짝 접힌
커다란 귀

햄스터
토끼 기니피그

코와 입 사이를 길게
도톰한 입술!

기니피그의 색과 무늬는
아주 다양해요.
흰색, 갈색, 베이지색, 검은색, 회색!
얼룩덜룩 원하는 대로
색칠해주세요!

발은 이쯤

37

 다람쥐

이번엔 다람쥐입니다.
산이나 공원에 갔을 때
발견하면 무척 반갑죠.

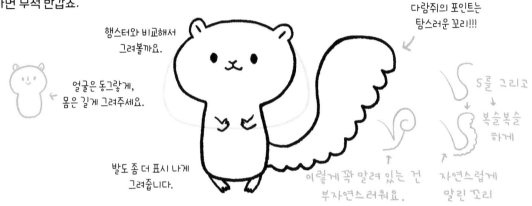

햄스터와 비교해서
그려볼까요.

얼굴은 동그랗게,
몸은 길게 그려주세요.

발도 좀 더 표시 나게
그려줍니다.

다람쥐의 포인트는
탐스러운 꼬리!!!

S를 그리고
→
복슬복슬
하게

이렇게 꼭 말려 있는 건
부자연스러워요.

자연스럽게
말린 꼬리

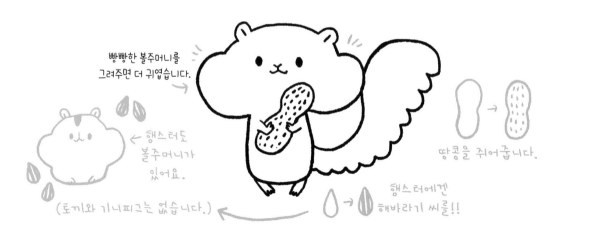

빵빵한 볼주머니를
그려주면 더 귀엽습니다.

햄스터도
볼주머니가
있어요.

(토끼와 기니피그는 없습니다.)

땅콩을 쥐어줍니다.

햄스터에겐
해바라기 씨를!!

38

다람쥐 무늬를
그려주세요.

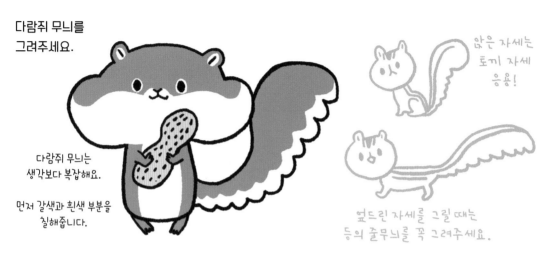

앉은 자세는
토끼 자세
응용!

다람쥐 무늬는
생각보다 복잡해요.

먼저 갈색과 흰색 부분을
칠해줍니다.

엎드린 자세를 그릴 때는
등의 줄무늬를 꼭 그려주세요.

다람쥐 얼굴의 포인트!
진한 줄무늬와 흰색 줄무늬를 그려줄게요.

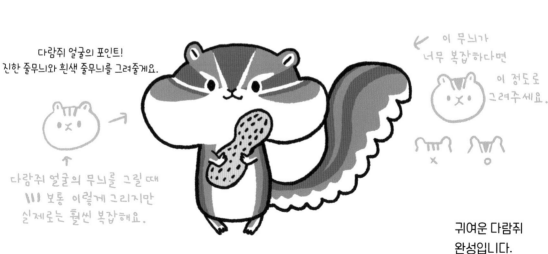

이 무늬가
너무 복잡하다면

이 정도로
그려주세요.

다람쥐 얼굴의 무늬를 그릴 때
\\\ 보통 이렇게 그리지만
실제로는 훨씬 복잡해요.

귀여운 다람쥐
완성입니다.

조금 더 응용하면
다양한 다람쥐들을
그릴 수 있습니다.

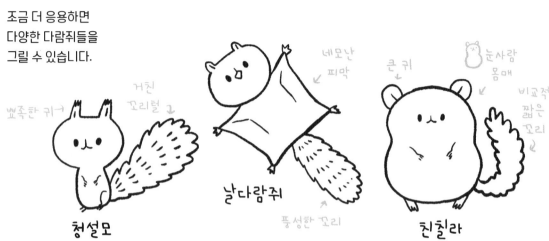

뾰족한 귀

거친
꼬리털

청설모

네모난
피막

날다람쥐

풍성한 꼬리

눈사람
몸매

큰 귀

비교적
짧은
꼬리

친칠라

작은 동물과 잘 어울리는
소품을 그려주세요.

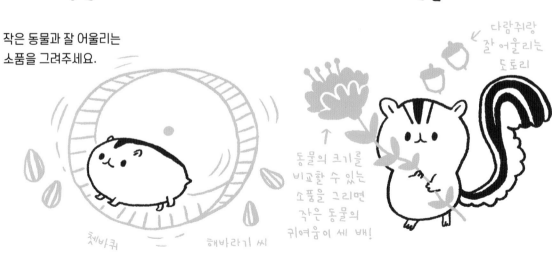

쳇바퀴

해바라기 씨

다람쥐랑
잘 어울리는
도토리

동물의 크기를
비교할 수 있는
소품을 그리면
작은 동물의
귀여움이 세 배!

04
큰 동물

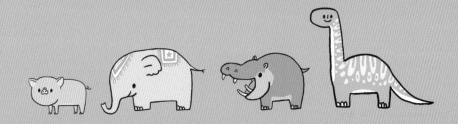

코끼리 돼지 하마 공룡

커다란 동물을 그려봅시다!

쿵!!

코끼리, 돼지, 하마와 같이
커다란 동물들은
다리와 목이 짧고,
몸통이 두껍습니다.

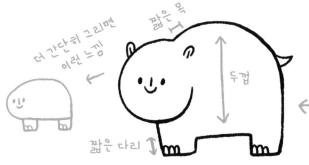

더 간단히 그리면
이런 느낌

짧은 목

두껍

짧은 다리

커다란 동물의 기본 형태를
나타낸 모습입니다.
여기에 특징을 더해서
코끼리, 돼지, 하마, 공룡을 완성해볼 거예요.

43

 코끼리

코끼리를 그려보겠습니다.

코끼리는 코가 제일 중요해요.

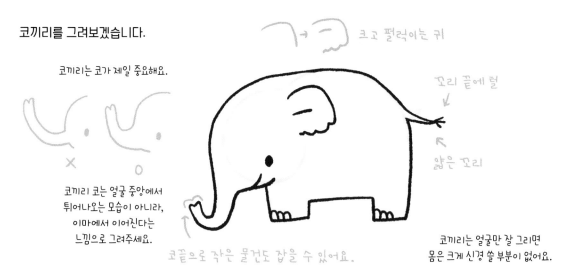

크고 펄럭이는 귀

꼬리 끝에 털

얇은 꼬리

코끼리 코는 얼굴 중앙에서
튀어나오는 모습이 아니라,
이마에서 이어진다는
느낌으로 그려주세요.

X

O

코끝으로 작은 물건도 잡을 수 있어요.

코끼리는 얼굴만 잘 그리면
몸은 크게 신경 쓸 부분이 없어요.

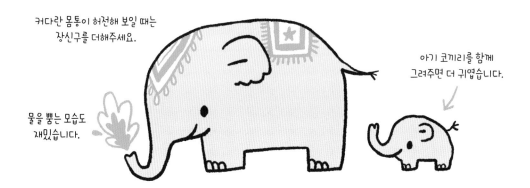

커다란 몸통이 허전해 보일 때는
장신구를 더해주세요.

아기 코끼리를 함께
그려주면 더 귀엽습니다.

물을 뿜는 모습도
재밌습니다.

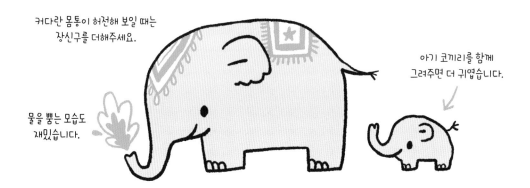

44

코끼리 두 배 귀엽게 그리기 TIP

코끼리는 육지에서
가장 커다란 동물이지만
그림에서는 햄스터만큼
작아지는 것도 가능하지요.

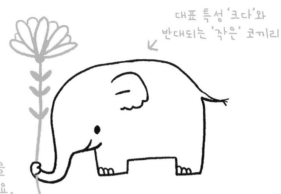

대표 특성 '크다'와
반대되는 '작은' 코끼리

동물의 대표 특성을
반대로 표현해보세요.

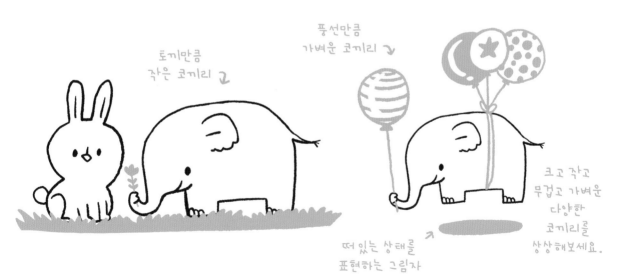

토끼만큼
작은 코끼리

풍선만큼
가벼운 코끼리

크고 작고
무겁고 가벼운
다양한
코끼리를
상상해보세요.

떠 있는 상태를
표현하는 그림자

돼지도 코끼리 못지않게
특별한 코를 가지고 있지요.

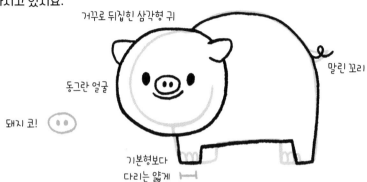

거꾸로 뒤집힌 삼각형 귀

동그란 얼굴

돼지 코!

말린 꼬리

기본형보다
다리는 얇게

돼지의 특징을 좀 더
강조해서 그려볼게요.

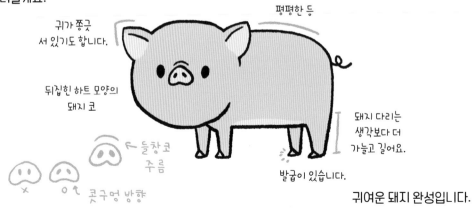

귀가 쫑긋
서 있기도 합니다.

평평한 등

뒤집힌 하트 모양의
돼지 코

돼지 다리는
생각보다 더
가늘고 길어요.

들창코
주름

발굽이 있습니다.

콧구멍 방향

귀여운 돼지 완성입니다.

덩치도 크고!
입도 크고!
이빨도 커다란!
하마를 그려보겠습니다.

작은 귀

콧구멍이
포인트

짧은 꼬리

짧은 다리

동그란 얼굴에
타원형 입이
더해진 모습

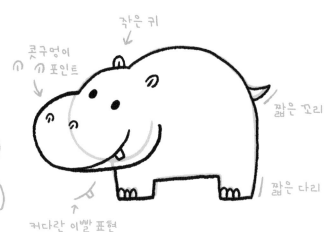

커다란 이빨 표현

입을 벌리고
무엇이든 다 뚫어버리는
무시무시한 이빨을 그려주면
하마의 특징을 더욱
잘 살릴 수 있습니다.

귀여운 입모양

윗니는 아랫니보다
작아요.

하마는 부분적으로
예쁜 핑크빛

이빨은 안쪽으로
휘어지게!

하마 완성입니다.

커다란 동물 하면
이 동물을 빼놓을 수 없죠.

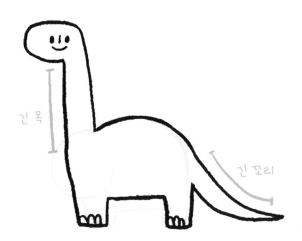

긴 목

긴 꼬리

공룡입니다.

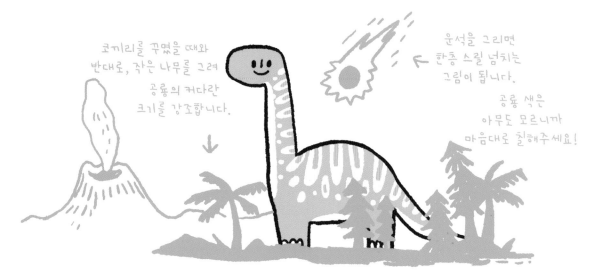

코끼리를 꾸몄을 때와
반대로, 작은 나무를 그려
공룡의 커다란
크기를 강조합니다.

운석을 그리면
한층 스릴 넘치는
그림이 됩니다.

공룡 색은
아무도 모르니까
마음대로 칠해주세요!

05
족제빗과

족제비 수달 해달

족제비, 수달, 해달은
사는 곳은 제각각이지만
같은 '족제빗과'입니다.

모두 물가에 살며
발에 물갈퀴가 있어요.

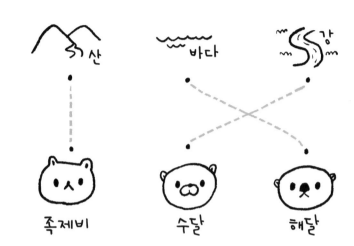

사는 곳은 다르지만
물을 좋아한다는 공통점 덕분에
금방 친해질 수 있을 거예요.

물을 좋아하는 족제빗과
삼총사를 그려보아요.

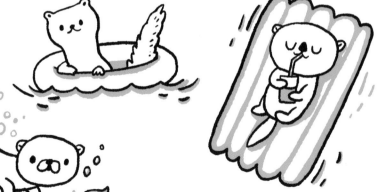

 족제비

족제비부터 시작합니다.

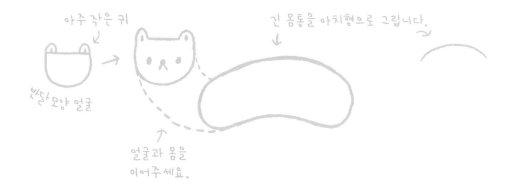

아주작은 귀

긴 몸통을 아치형으로 그립니다.

반달 모양 얼굴

얼굴과 몸을
이어주세요.

기다란 몸통에
앙증맞은 네 다리를
그려주세요.

길고 복슬복슬한
꼬리까지 그리면
족제비가 됩니다.

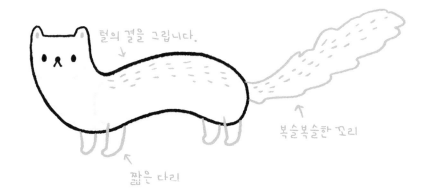

털의 결을 그립니다.

복슬복슬한 꼬리

짧은 다리

족제비는 사는 지역과
계절에 따라 털색이 달라져요.

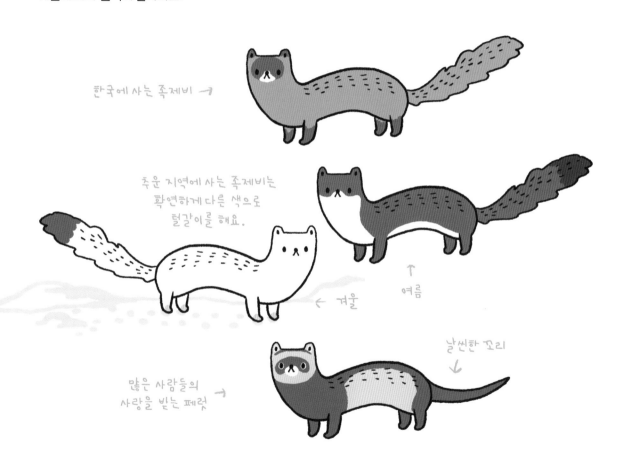

한국에 사는 족제비 →

추운 지역에 사는 족제비는
확연하게 다른 색으로
털갈이를 해요.

← 겨울

↑
여름

날씬한 꼬리
↓

많은 사람들의
사랑을 받는 페럿 →

족제비가 길고 늘씬한 느낌이라면
수달은 다부진 인상입니다.

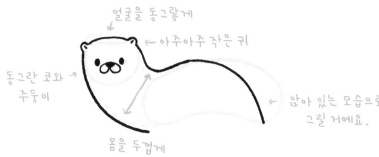

얼굴을 동그랗게
← 아주아주 작은 귀
동그란 코와
주둥이
앉아 있는 모습으로
그릴 거예요.
몸을 두껍게

헤엄치기 좋은
튼튼한 다리와
꼬리를 그려주세요.

긴 꼬리

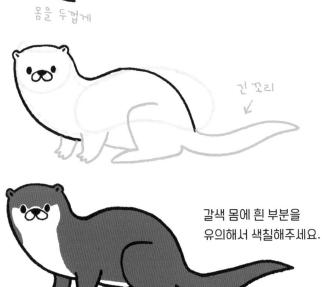

갈색 몸에 흰 부분을
유의해서 색칠해주세요.

해달은 종종 수달과 혼동되기도 하지만
알고 보면 아주 다르게 생겼습니다.

바다 위에 누워
둥둥 떠 있는 모습으로 유명한
해달을 그려볼게요.

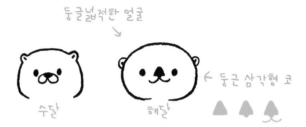

둥글넓적한 얼굴

← 둥근 삼각형 코

수달

해달

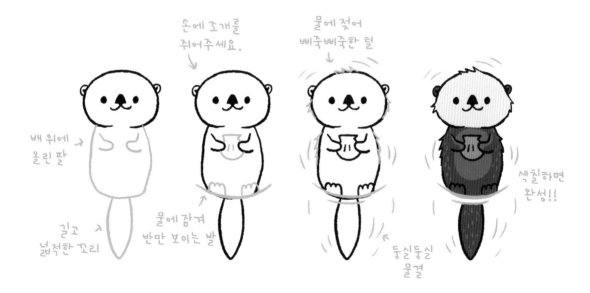

손에 조개를
쥐어주세요.

물에 젖어
삐죽삐죽한 털

배 위에
올린 팔

길고
넓적한 꼬리

물에 잠겨
반만 보이는 발

둥실둥실
물결

색칠하면
완성!!

 해달

해달은 생김새도 귀엽지만
하는 행동도 사랑스러운
동물이에요.

잠을 잘 때는
파도에 휩쓸리지 않도록
서로 손을 잡고
의지합니다.

배 위에 아기 해달을
업고 수영하기도 해요.

배 위에 돌을 올리고
조개를 내리쳐
껍질을 깨 먹어요.

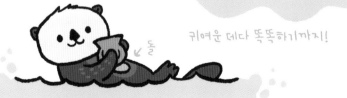

돌

귀여운 데다 똑똑하기까지!

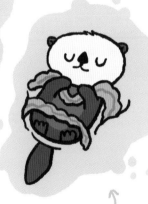

해조류를 몸에 감고
자기도 합니다.

06
곰

곰 판다 반달곰 북극곰 곰인형

인형과 캐릭터로 만나는
곰은 귀엽고
사랑스럽지만

실제로는 결코
만나고 싶지 않은
무서운 포식자입니다.

판다와 북극곰은
대표적인
멸종위기종이기도
합니다.

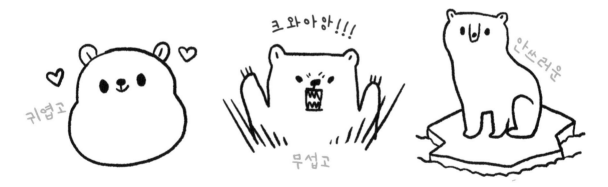

크와아앙!!!

귀엽고

무섭고

안쓰러운

이미지는 귀여운데 알고 보면 무섭고,
강한 힘을 가졌지만 안쓰럽기도 한,
복합적인 감정을 불러일으키는 곰을 그려보겠습니다.

앉아 있는 곰을
차근차근 그려보아요.

눈, 코, 입의 형태를 조금씩 변형하면
다양한 표정을 만들 수 있습니다.

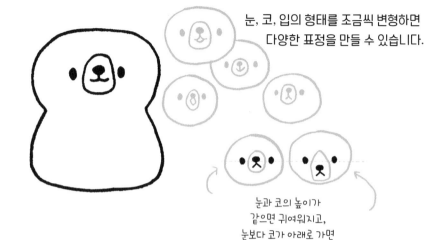

둥글넓적한 얼굴과
부드러운 삼각형을 붙여
곰의 형태를 만듭니다.

눈과 코의 높이가
같으면 귀여워지고,
눈보다 코가 아래로 가면
리얼해집니다.

귀, 팔, 다리, 꼬리를
그려줍니다.

귀는
생각보다 작아요.

빼놓을 수 없는
포인트! 곰발바닥

동글동글하게

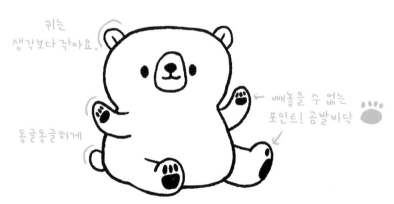

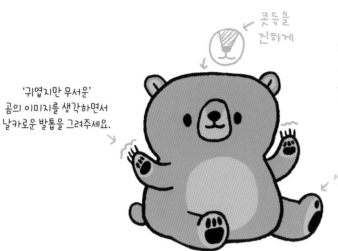

콧등을
진하게

전체적으로 베이지색을 칠하고,
손바닥, 발바닥, 배, 코 부분은
옅은 색으로 칠하면 완성입니다.

'귀엽지만 무서운'
곰의 이미지를 생각하면서
날카로운 발톱을 그려주세요.

발톱은
생략했습니다.

곰 앞에
꿀단지를 놔주면
더 귀여운 그림이 됩니다.

입가에 묻은 꿀

모여든 벌

손에 꿀

흐르는 방울 표현

꿀단지 그리기

HONEY

 판다

곰 형태를 기본으로
여러 가지 곰을 그려보겠습니다.

먼저, 귀여움의 대명사
판다입니다.

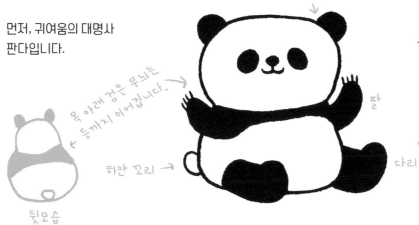

귀는 더 크게

판다 무늬를 따라
까맣게 칠해주세요.

눈가 무늬는
아래로 퍼진 느낌

목 아래 검은 무늬는
등까지 이어집니다.

하얀 꼬리 →

팔

다리

뒷모습

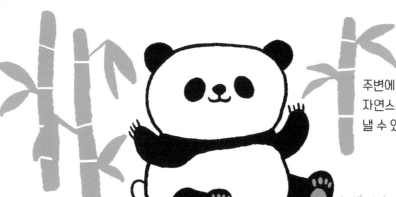

주변에 대나무를 그려주면
자연스러운 분위기를
낼 수 있습니다.

← 발바닥 그리기

이름도 예쁜 반달가슴곰을
그려보겠습니다.

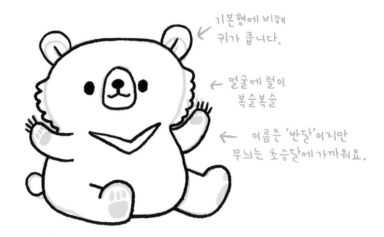

기본형에 비해
귀가 큽니다.

← 얼굴에 털이
복슬복슬

← 이름은 '반달'이지만
무늬는 초승달에 가까워요.

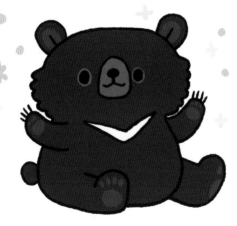

몸을 검은색으로 칠하고,
가슴 무늬를
흰색으로 남겨두면
완성입니다.

이름에 어울리게
배경으로 반달을 그려볼까요.
까만 곰과 밝은 달이 잘 어울리네요.

북극곰은 극한의 환경에서
살아가는 만큼 북극곰만의
뚜렷한 특징이 있습니다.

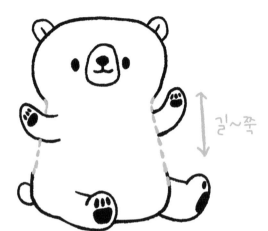

길~쭉

북극곰은 전체적으로
길쭉합니다.
주둥이도 길고,
목도 길고,
몸도 길어요.

기본 곰 형태를
길쭉하게 늘여주세요.

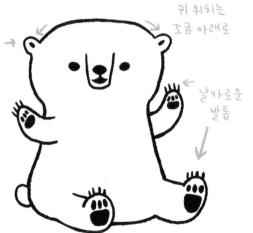

귀를 작게 →

귀 위치는
조금 아래로

날카로운
발톱

매서운 북극의 바람에
귀가 시리지 않도록
작게 그려주세요.

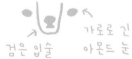

검은 입술

가로로 긴
아몬드 눈

결정적으로
북극곰은 머리가 작아요.

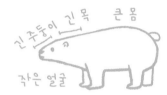

옆모습은 이런 느낌

긴 주둥이 긴 목 큰 몸

작은 얼굴

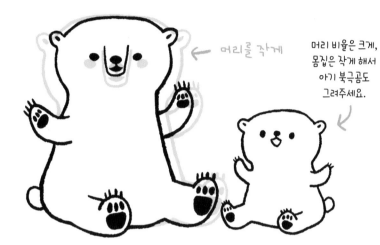

머리를 작게

머리 비율은 크게,
몸집은 작게 해서
아기 북극곰도
그려주세요.

북극곰의 친구,
펭귄을 그려줄까요?

*북극곰과 펭귄은
서로 가까워 보이지만
북극곰은 북극에 살고,
펭귄은 남극에 살아서
실제로는 만날 일이 없습니다.

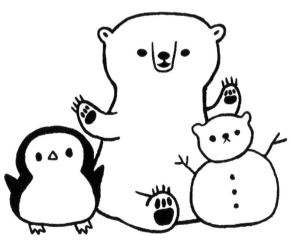

북극곰은 흰색이라
색칠하지 않아도 돼서
편하네요.

북극곰에 어울리는
눈사람도 그려주세요.

곰인형

곰을 응용해서
곰인형을 그려봅시다.

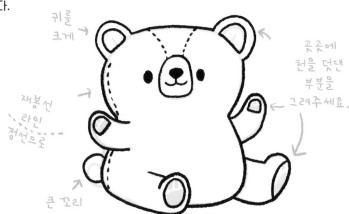

귀를
크게

재봉선
라인
점선으로

큰 꼬리

곳곳에
천을 덧댄
부분을
그려주세요.

몇 가지 장식을 더해주면
곰인형 완성입니다.

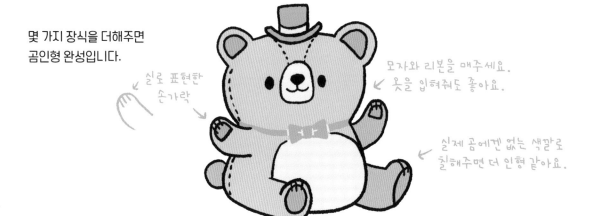

실로 표현한
손가락

모자와 리본을 매주세요.
옷을 입혀줘도 좋아요.

실제 곰에겐 없는 색깔로
칠해주면 더 인형 같아요.

07

목과 다리가 긴 동물

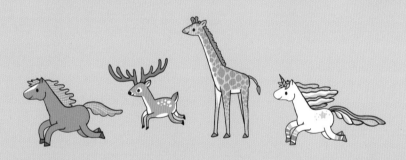

말 얼룩말 사슴 기린 유니콘

말 그리기는 어렵습니다.

애매하고 그리기 어려운
구석이 잔뜩 있어요.

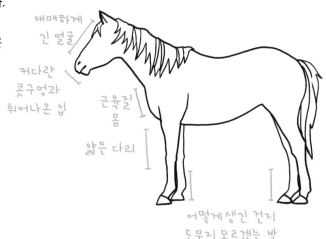

애매하게
긴 얼굴

커다란
콧구멍과
튀어나온 입

근육질
몸

얇은 다리

어떻게 생긴 건지
도무지 모르겠는 발

디테일한 부분을 생략하고 귀엽고
동글동글한 말을 그려보겠습니다.

얼굴

목

몸통

이 형태를 기본으로
말의 특징을 살려서
그림을 완성해볼게요.

말 형태를
조금씩 변형해서
얼룩말, 사슴, 기린을
그릴 거예요.

먼저 얼굴을 그려볼게요.

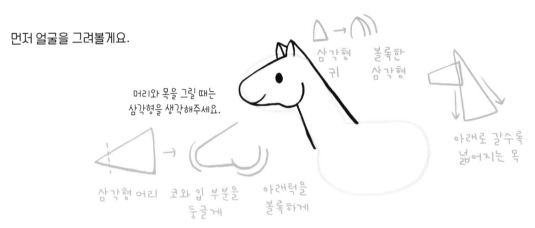

머리와 목을 그릴 때는
삼각형을 생각해주세요.

삼각형
귀

볼록한
삼각형

아래로 갈수록
넓어지는 목

삼각형 머리 코와 입 부분을 아래턱을
 둥글게 볼록하게

힘차게 뛰어가는 다리를
그려주세요.

네모난 발굽을 발굽 완성!
다리 사선으로 포인트!

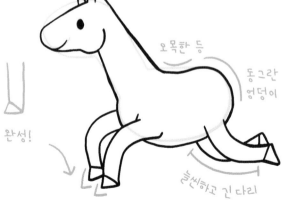

오목한 등

동그란
엉덩이

늘씬하고 긴 다리

70

바람에 휘날리는 갈기와
꼬리를 그려 완성합니다.

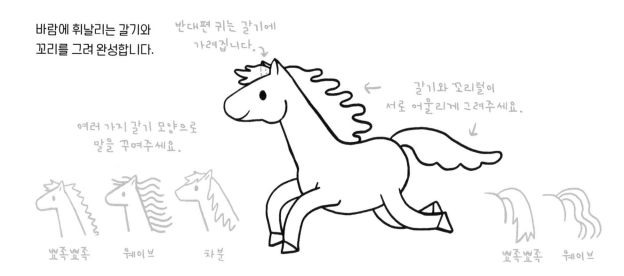

반대편 귀는 갈기에
가려집니다.

갈기와 꼬리털이
서로 어울리게 그려주세요.

여러 가지 갈기 모양으로
말을 꾸며주세요.

뾰족뾰족 웨이브 차분

뾰족뾰족 웨이브

말은 흰색부터 검은색,
밝은 베이지색,
어두운 갈색까지
다양한 색깔이 있습니다.

얼룩덜룩한
무늬가 있는 말도 있어요.

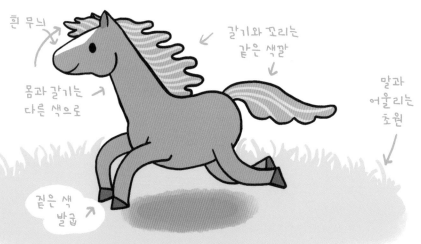

흰 무늬

갈기와 꼬리는
같은 색깔

몸과 갈기는
다른 색으로

말과
어울리는
초원

짙은 색
발굽

말 형태에 줄무늬를 더해
얼룩말을 그려줄 거예요.

얼룩말은 말에 비해 몸집이 작고
전반적으로 짧습니다.
목도 짧고, 몸길이도 짧고,
다리도 짧아요.

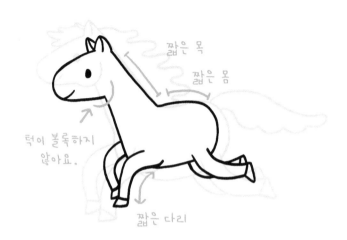

짧은 목

짧은 몸

턱이 볼록하지
않아요.

짧은 다리

얼룩말 갈기와 꼬리를 그려주세요.

찰랑거리는 말갈기와 달리
얼룩말의 갈기는
빳빳하게 서 있습니다.

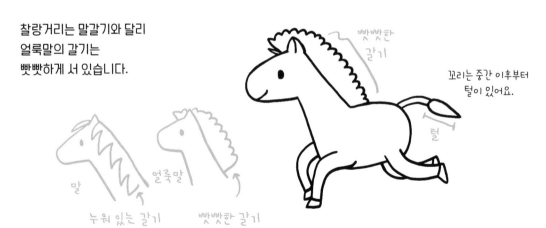

빳빳한
갈기

꼬리는 중간 이후부터
털이 있어요.

털

말

얼룩말

누워 있는 갈기

빳빳한 갈기

얼룩말의 상징!
줄무늬를 그려줍니다.

고민 없이 그릴 수 있는
부분부터 그려봤어요.

목은 세로 줄무늬,
다리는 가로 줄무늬입니다.

몸과 다리가 이어지는 부분과
얼굴 줄무늬는 좀 애매하지요.

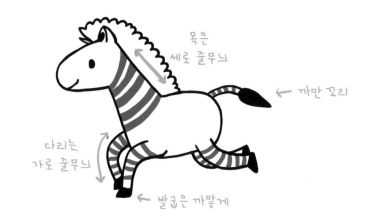

목은
세로 줄무늬

← 까만 꼬리

다리는
가로 줄무늬

← 발굽은 까맣게

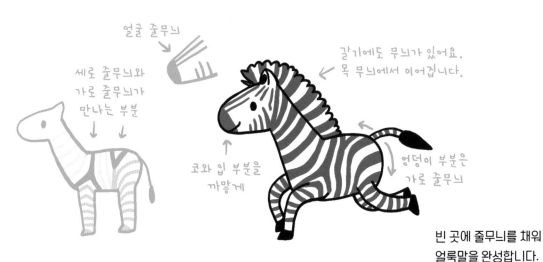

얼굴 줄무늬

세로 줄무늬와
가로 줄무늬가
만나는 부분

갈기에도 무늬가 있어요.
← 목 무늬에서 이어집니다.

코와 입 부분을
까맣게

엉덩이 부분은
가로 줄무늬

빈 곳에 줄무늬를 채워
얼룩말을 완성합니다.

얼룩말의 기본 형태를 변형해서
사슴을 그릴 거예요.

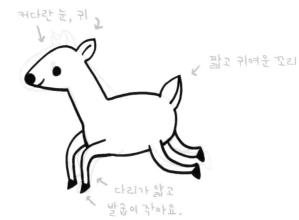

커다란 눈, 귀

짧고 귀여운 꼬리

주둥이가 좁고
코가 까맣습니다.

다리가 얇고
발굽이 작아요.

크고 멋진 뿔을 그려주고,
색을 칠해주면
완성입니다.

뿔은 나뭇가지와
비슷하게 생겨서
꽃을 달아주면
참 잘 어울립니다.

뿔은 커다랗게!

눈, 코, 입, 귀 주변과
배와 다리 안쪽을
하얗게 칠해주세요.

흰 반점

엉덩이부터
꼬리 안쪽까지
흰 부분이 이어지는 게
포인트!

사슴에서 목과 다리를
쭉~ 늘여주면 기린이 됩니다.

색칠하고, 무늬를 그려주면
완성입니다.

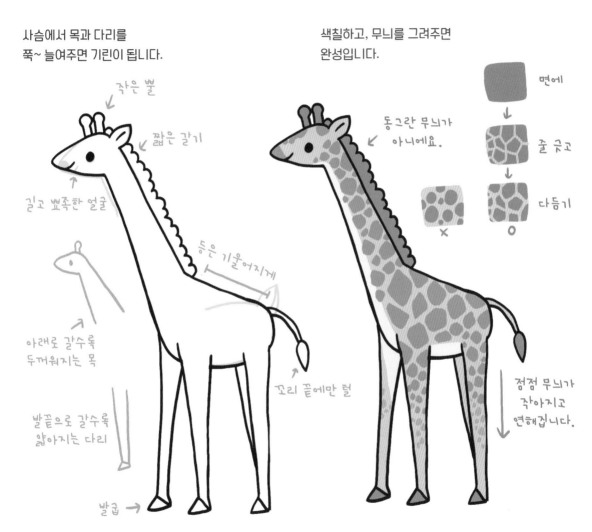

작은 뿔

짧은 갈기

길고 뾰족한 얼굴

등은 기울어지게

아래로 갈수록
두꺼워지는 목

꼬리 끝에만 털

발끝으로 갈수록
얇아지는 다리

발굽

동그란 무늬가
아니에요.

면에

↓

줄 긋고

↓

다듬기

×

o

점점 무늬가
작아지고
연해집니다.

75

말은 다양한 모습으로
신화 속에 등장합니다.

뿔이 있기도 하고,
날개가 달려 있기도 하죠.

앞서 그린 말에
장식을 더해
행운의 상징
유니콘을 그려볼게요.

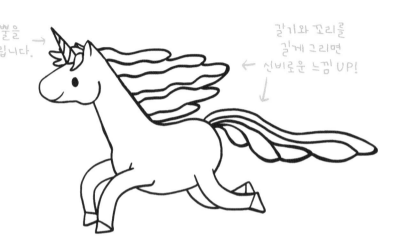

뿔을
그립니다.

갈기와 꼬리를
길게 그리면
신비로운 느낌 UP!

파스텔 톤으로
반짝이는 유니콘을
꾸며주세요.

빛나는 뿔 →

신비로운 분위기를 더하는
반짝이와 구름

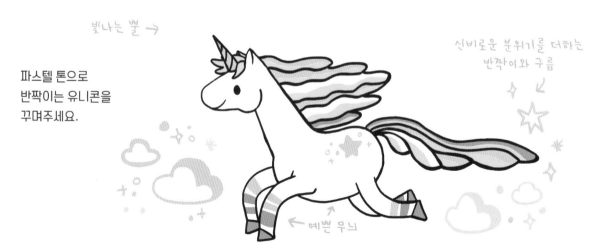

← 예쁜 무늬

08
복슬복슬한 동물

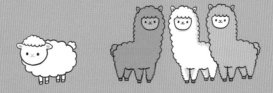

양 알파카

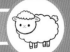
구름같이
털이 폭신폭신한
친구들을 그려봅시다.

구름을 한 덩어리 가져왔어요.
여기에 다리도 붙이고
얼굴도 그려서
폭신폭신한 동물들을
그려볼게요.

양떼구름이라는 말이 있을 만큼
양이 몰려 있는 모습은
구름을 닮았어요.

뭉게뭉게
양을 그려볼게요.

몸에 얼굴을 겹쳐서 그려주세요.

얼굴

몸

동그란 얼굴과
순한 눈, 코, 입을
그려주세요.

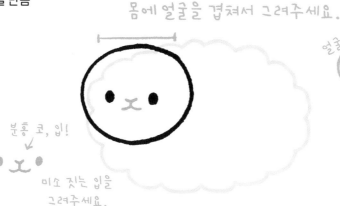

분홍 코, 입!

미소 짓는 입을
그려주세요.

복슬복슬한 앞머리와
쫑긋한 귀도 그립니다.

곱슬곱슬 앞머리

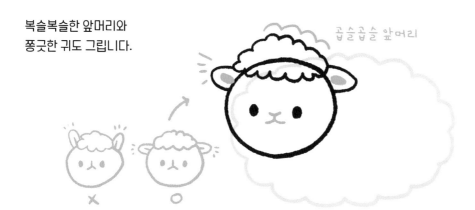

X

O

위로 쫑긋이 아닌 옆으로 쫑긋

양증맞은 꼬리와
다리를 그려
양을 완성합니다.

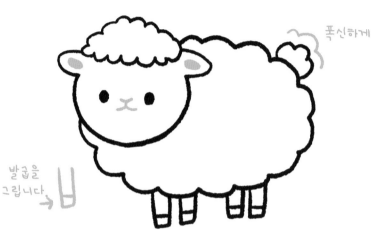

폭신하게

발굽을
그립니다→ㅂ

넓은 풀밭을 그려
양이 뛰어놀기 좋은
풍경을 만들어주세요.

양은 무리를 지어 살아요.
혼자 있으면 외로우니까
작은 아기 양을
한 마리 더 그려주었어요.

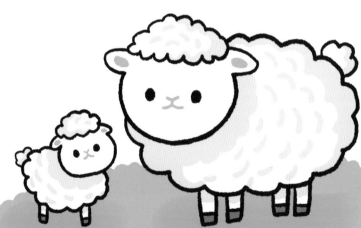

양만큼 폭신하고
귀여운 동물이 있죠.
바로 알파카입니다.

양과 알파카의
가장 큰 차이점은
목의 길이입니다.

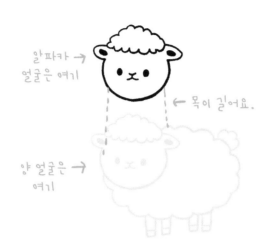

알파카
얼굴은 여기 →

← 목이 길어요.

양 얼굴은 →
여기

몸통과 얼굴을
복슬복슬한 털로
연결해주세요.

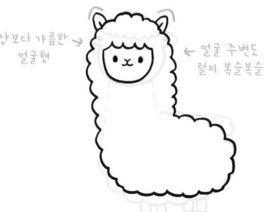

양보다 갸름한 →
얼굴형

← 얼굴 주변도
털이 복슬복슬

양 VS 알파카 얼굴 비교

위로 쫑긋

귀가 옆으로 쫑긋

양 ↑ 알파카

얼굴 주변의 털이
더 빵빵합니다.

다리와 꼬리를 그려
알파카를 완성합니다.

다리 그리기

점점
가늘게

발굽

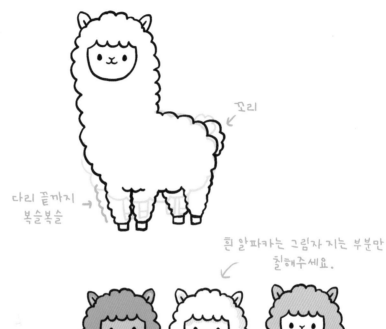

꼬리

다리 끝까지
복슬복슬

흰색, 베이지색, 갈색 중
마음에 드는 털 색깔로
칠해주세요.

알파카도
무리를 지어 살아요.

귀여운 건 모일수록
더 귀여우니까
많이많이 그려주세요.

흰 알파카는 그림자 지는 부분만
칠해주세요.

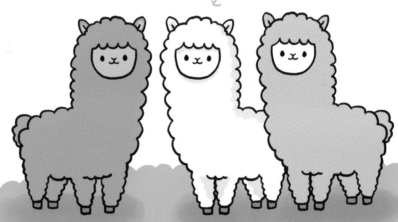

구름과 함께 뛰어노는 모습을 그려볼까요?
화창한 하늘에 떠 있는 뭉게구름 친구들을
그려주세요.

바다에 사는 포유류

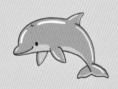 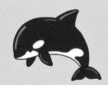

돌고래 범고래 인어

고래가 포유류라는 것은
잘 알려진 사실입니다.

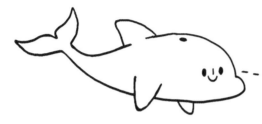

물고기보다 토끼와
더 가까운 사이인 거죠.

고래는 물 밖에서 폐호흡을 합니다.
숨구멍으로 물을 내뿜는 모습은
무척 멋있죠.

물고기는 아가미 호흡을 해서
물속에서 숨을 쉽니다.

물고기는 알을 낳지만
고래는 새끼를 낳아 젖을 먹여요.

고래가 포유류라는
사실을 기억해두면
고래의 특징을 더 잘
표현할 수 있습니다.

87

똑똑하고 귀여운 친구,
돌고래를 그려보겠습니다.

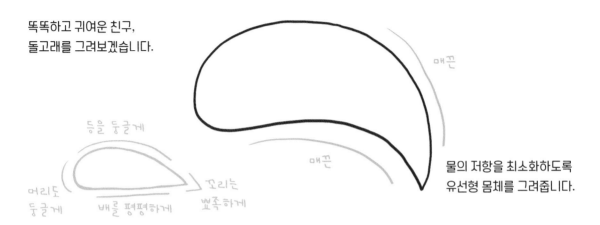

등을 둥글게

머리도
둥글게

배를 평평하게

꼬리는
뾰족하게

매끈

매끈

물의 저항을 최소화하도록
유선형 몸체를 그려줍니다.

삼각형의 지느러미를 그려주세요.
둥글고 길쭉한 주둥이를 그려
얼굴을 표현합니다.

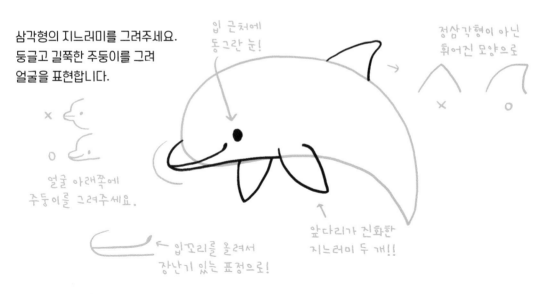

입 근처에
동그란 눈!

정삼각형이 아닌
휘어진 모양으로

×

○

×

○

얼굴 아래쪽에
주둥이를 그려주세요.

← 입꼬리를 올려서
장난기 있는 표정으로!

앞다리가 진화한
지느러미 두 개!!

포유류의 특징을 생각하며
숨구멍과 꼬리를
그려줍니다.

물 밖에서
호흡하며
물을 뿜어내는
숨구멍

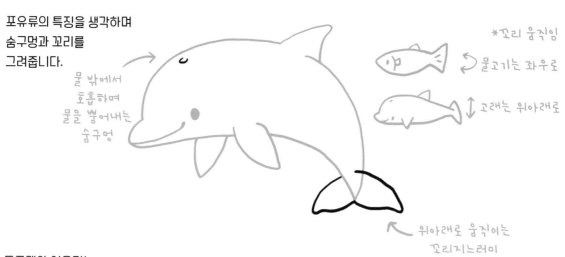

*꼬리 움직임

물고기는 좌우로

고래는 위아래로

위아래로 움직이는
꼬리지느러미

돌고래와 어울리는
푸른 바다를 그려주세요.

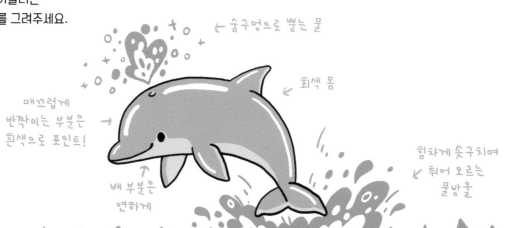

← 숨구멍으로 뿜는 물

← 회색 몸

매끄럽게
반짝이는 부분은
흰색으로 포인트!

배 부분은
연하게

힘차게 솟구치며
← 튀어 오르는
물방울

돌고래의 덩치를 키워
고래를 그려보겠습니다.

고래 중에서도
흑백 조화가 아름다운
범고래를 그릴 거예요.

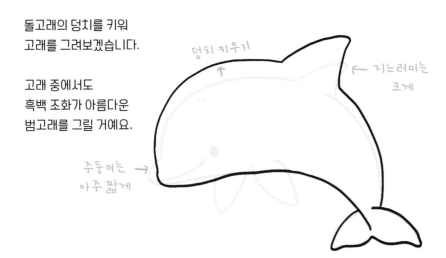

덩치 키우기

지느러미는
크게

주둥이는
아주 짧게

범고래는 친숙한 생김새와 달리
아주 사납습니다.

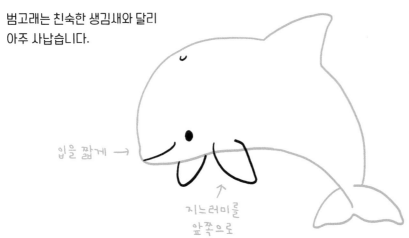

입을 짧게 →

지느러미를
앞쪽으로

한국어로는
호랑이(범)를 뜻하고,
영어로는 'Killer Whale'이라고
부르는 것만 봐도 얼마나
무시무시한지
짐작할 수 있어요.

그래도 그림은
귀엽게 그릴 거예요.

검은 몸체와 흰 반점을
그려주세요.

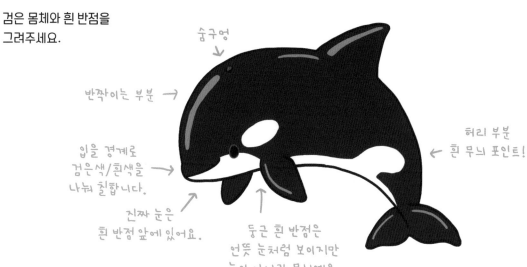

숨구멍

반짝이는 부분 →

허리 부분
흰 무늬 포인트!

입을 경계로
검은색/흰색을
나눠 칠합니다.

진짜 눈은
흰 반점 앞에 있어요.

둥근 흰 반점은
언뜻 눈처럼 보이지만
눈이 아니라 무늬예요.

'무엇이든 뿜어내는 고래'가 있으면 좋겠네요.
원하는 것을 뿜어내는 모습을 그려보세요.
꽃, 폭죽, 보석, 스파게티! 뭐든 좋습니다.

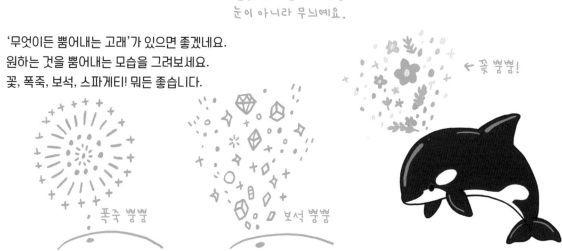

← 꽃 뿜뿜!

폭죽 뿜뿜

보석 뿜뿜

인어는 포유류일까요, 어류일까요?

숨을 쉬기 위해
물 밖으로
나와야 한다면
포유류 인어 →

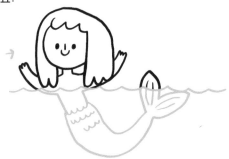

물 밖에서 숨을 쉬고,
아기를 낳아 젖을 먹여 키우고,
꼬리를 위 아래로 움직이며
헤엄친다면 포유류로
분류할 수 있을 거예요.

아가미가 있어 물속에서 숨 쉬고,
알을 낳고, 꼬리를 좌우로 움직이며
헤엄치는 인어는
어류에 가까울 겁니다.

물론 상상력을 더해서 산소 없이
우주에서 살아가는 인어도 가능해요!
그림 세계에 불가능은 없으니까요.

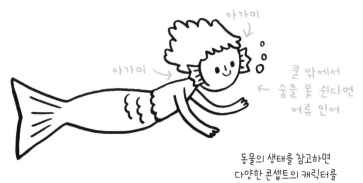

아가미 →

← 아가미

물 밖에서
← 숨을 못 쉰다면
어류 인어

동물의 생태를 참고하면
다양한 콘셉트의 캐릭터를
만들 수 있어요.

물가에 사는 새

오리 거위 백조

새는 아주 매력적인 동물입니다.
알록달록 색깔도 다양하고
목이 긴 새, 꼬리가 화려한 새,
날개가 큰 새 등 모양도 각양각색이라
그리는 재미가 있어요.

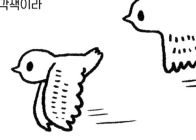

무엇보다 날개를 펼쳐 날아가는 모습은
자유롭고 아름다워 보입니다.

다만 날개 모양이 복잡하고
어렵게 느껴질 수 있어요.

그래서 첫 번째 새 그림은
날개도 접고, 발도 안 보이는
<물 위에 떠 있는 새>로
시작하겠습니다.

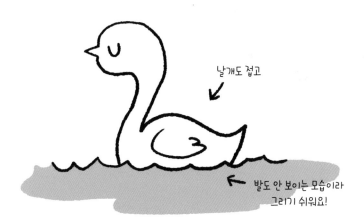

날개도 접고

발도 안 보이는 모습이라
그리기 쉬워요!

아기 오리를 그려볼게요.

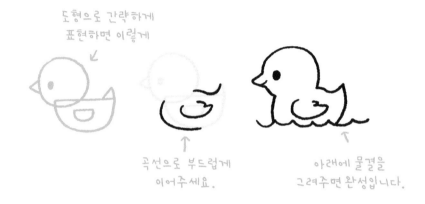

도형으로 간략하게
표현하면 이렇게

곡선으로 부드럽게
이어주세요.

아래에 물결을
그려주면 완성입니다.

여러 마리 그려주면
더 귀엽습니다.

귀여운 노란색으로
칠해주세요.

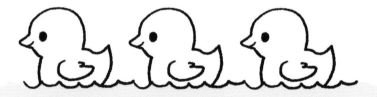

아기 오리를 기본으로
물 위에 떠 있는
다양한 새들을
그려보겠습니다.

아기 오리 혼자 둘 수 없으니
엄마 오리도 있어야겠죠.

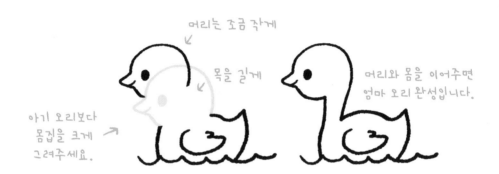

머리는 조금 작게

목을 길게

아기 오리보다
몸집을 크게
그려주세요.

머리와 몸을 이어주면
엄마 오리 완성입니다.

엄마 오리 뒤에 아기 오리를
포르르 그려주세요.

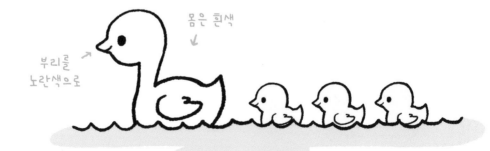

몸은 흰색

부리를
노란색으로

오리 그림을 변형해서
오리와 닮은 듯 다른 거위를
그리겠습니다.

거위의 가장 큰 특징은
부리 위의 혹이에요.

부리를 크게, 부리 위에
혹을 그려주세요.

목을 이어주면
완성!

목을 더 길게
그려주세요.

부리를 칠해주세요.
오리 부리보다
진한 노란색입니다.

몸은 흰색이에요.

거위에겐 아기 거위보다
더 잘 어울리는 짝이 있지요.

바로 황금 알!

원하는 만큼
황금 알을 많이
그려주세요.

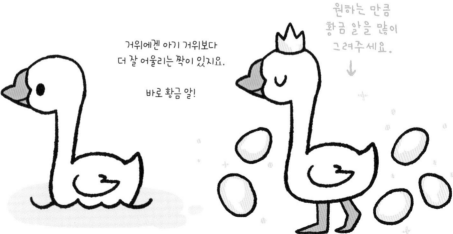

거위와는 또 다른 매력,
우아함을 뽐내는
백조를 그려볼게요.

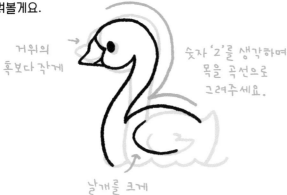

거위의
혹보다 작게

숫자 '2'를 생각하며
목을 곡선으로
그려주세요.

날개를 크게

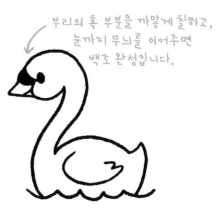

부리의 혹 부분을 까맣게 칠하고,
눈까지 무늬를 이어주면
백조 완성입니다.

백조 두 마리가 부리를 맞대고 있는 모습은
하트 모양을 연상시켜
더욱 사랑스러워 보입니다.

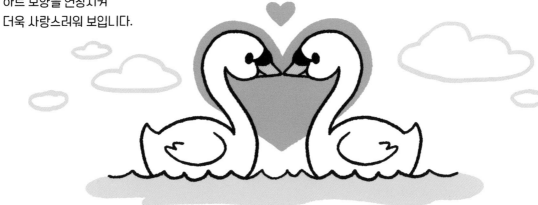

모양과 색깔을 바꿔주면
다양한 새를 그릴 수 있습니다.

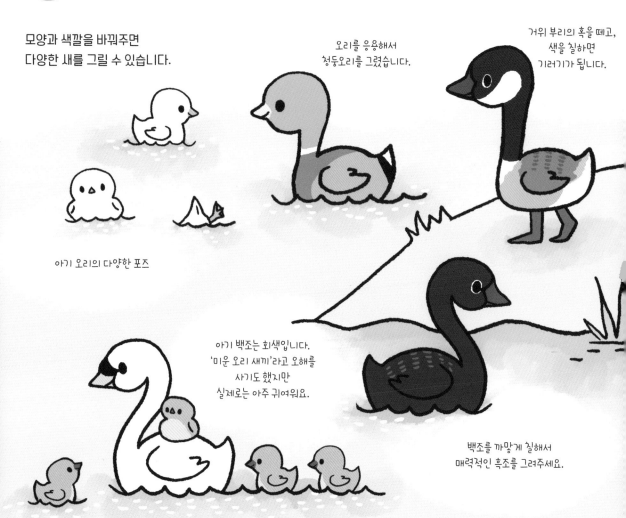

오리를 응용해서
청둥오리를 그렸습니다.

거위 부리의 혹을 떼고,
색을 칠하면
기러기가 됩니다.

아기 오리의 다양한 포즈

아기 백조는 회색입니다.
'미운 오리 새끼'라고 오해를
사기도 했지만
실제로는 아주 귀여워요.

백조를 까맣게 칠해서
매력적인 흑조를 그려주세요.

목과 다리가 긴 새

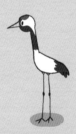 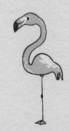

학 홍학 타조

어릴 적 색종이로
학을 접을 때마다
다리가 없어 아쉬었어요.

학은 500원짜리 동전에
새겨져 있을 만큼
한국의 대표적인 새입니다.

다른 말로
두루미라고 하기도 하죠.

동양적인 배경이
잘 어울려요.

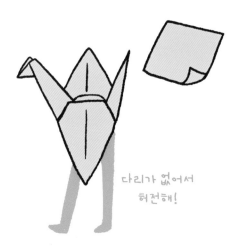

다리가 없어서
허전해!

오백 원

학의 매력을 말할 때
긴 다리를 빼놓을 수 없죠.

긴 목과 긴 다리가 매력적인 학을 그리고,
형태를 변형해 홍학과 타조를
그려보겠습니다.

103

목이 긴 새, 백조를 기본형으로
학을 그려보겠습니다.

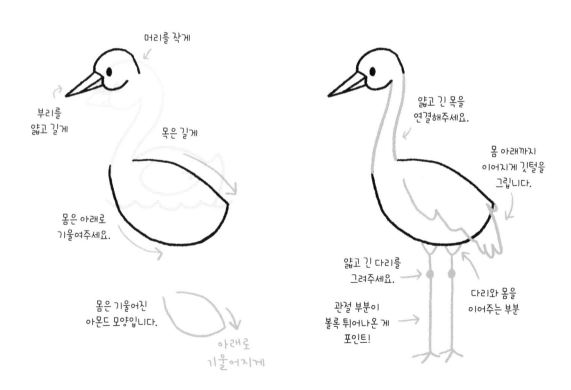

머리를 작게

부리를
얇고 길게

목은 길게

몸은 아래로
기울여주세요.

몸은 기울어진
아몬드 모양입니다.

아래로
기울어지게

얇고 긴 목을
연결해주세요.

몸 아래까지
이어지게 깃털을
그립니다.

얇고 긴 다리를
그려주세요.

다리와 몸을
이어주는 부분

관절 부분이
볼록 튀어나온 게
포인트!

검은 깃 부분과
머리의 빨간 포인트를
색칠해주면 완성입니다.

뱅글뱅글 동양풍의
구름과 연기를 그려주면
신비로운 분위기를
강조할 수 있어요.

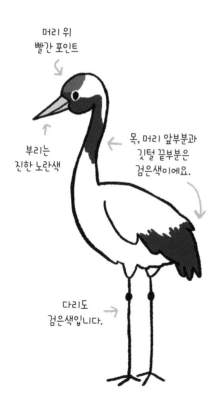

머리 위
빨간 포인트

부리는
진한 노란색

목, 머리 앞부분과
깃털 끝부분은
검은색이에요.

다리도
검은색입니다.

홍학은 이름에서 알 수 있듯
예쁜 분홍빛 새예요.

학보다 두드러지는 특징이 많아
그리기 까다로운 부분이 있어요.

홍학의 가장 까다로운 부분,
부리와 목을 그리겠습니다.

머리는 학보다
작게 그려주세요.

몸은 통통한
아몬드 모양입니다.

윗부분은
아주 볼록

아랫부분은
살짝 볼록

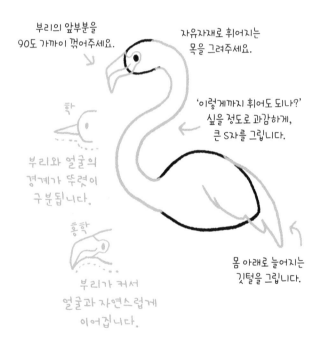

부리의 앞부분을
90도 가까이 꺾어주세요.

자유자재로 휘어지는
목을 그려주세요.

학

부리와 얼굴의
경계가 뚜렷이
구분됩니다.

'이렇게까지 휘어도 되나?'
싶을 정도로 과감하게,
큰 S자를 그립니다.

홍학

부리가 커서
얼굴과 자연스럽게
이어집니다.

몸 아래로 늘어지는
깃털을 그립니다.

홍학은 종종 한 다리로
서 있기도 합니다.

부리 끝과 눈가를 제외하고,
몸 전체를 분홍색으로 칠하면
완성입니다.

나머지 다리는
몸 아래 접혀 있습니다.

다리와 몸을
이어주는 부분

홍학은 물가에
사는 새니까
물갈퀴를 그려주세요.

← 관절 포인트

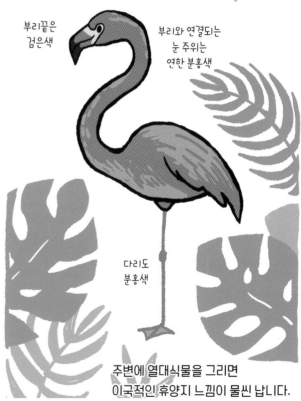

부리끝은
검은색

부리와 연결되는
눈 주위는
연한 분홍색

다리도
분홍색

주변에 열대식물을 그리면
이국적인 휴양지 느낌이 물씬 납니다.

 타조

학과 타조는 '목과 다리가 길다'는
공통점이 있지만 큰 차이가 있죠.
타조는 날지 못하는 대신
튼튼한 다리로 빨리 달릴 수 있다는 점입니다.

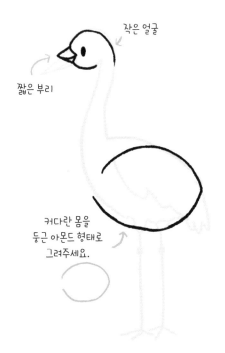

작은 얼굴

짧은 부리

커다란 몸을
둥근 아몬드 형태로
그려주세요.

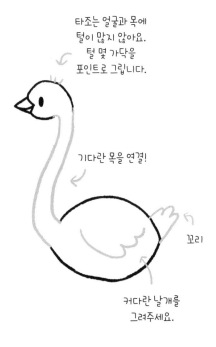

타조는 얼굴과 목에
털이 많지 않아요.
털 몇 가닥을
포인트로 그립니다.

기다란 목을 연결!

꼬리

커다란 날개를
그려주세요.

타조의 가장 큰 특징!
힘차게 달리는
튼튼한 다리를 그려주세요.

검은 몸과 연분홍의
얼굴, 다리를 색칠해주세요.

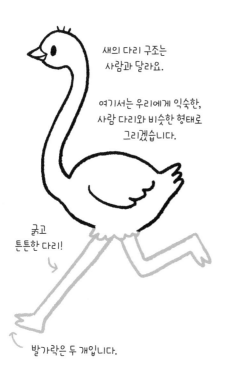

새의 다리 구조는
사람과 달라요.

여기서는 우리에게 익숙한,
사람 다리와 비슷한 형태로
그리겠습니다.

굵고
튼튼한 다리!

발가락은 두 개입니다.

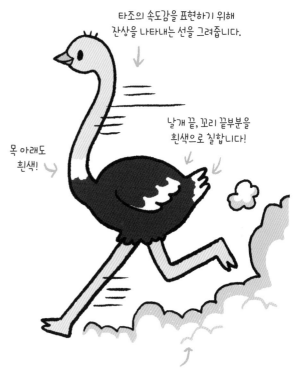

타조의 속도감을 표현하기 위해
잔상을 나타내는 선을 그려줍니다.

날개 끝, 꼬리 끝부분을
흰색으로 칠합니다!

목 아래도
흰색!

모래 폭풍을 일으키며 달리고 있어요!

109

특징을 기억하고 있으면
단순한 형태로 그리더라도
동물을 잘 표현할 수 있어요.

학, 홍학, 타조의 특징을 살려
좀 더 단순하게 그려봤습니다.

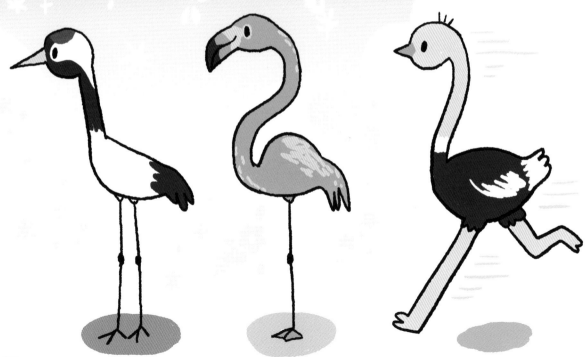

12
동그란 새

부엉이 펭귄 참새

얇고 곡선이 많은 형태보다
동글동글한 모양이 더
그리기 쉽습니다.

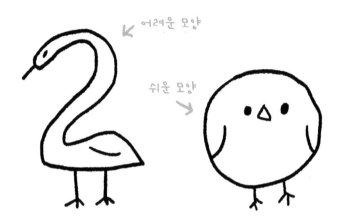

어려운 모양

쉬운 모양

동그라미를 그릴 줄 안다면
이번에 그릴 부엉이, 펭귄, 참새는
반 이상 그릴 줄 아는 거예요!

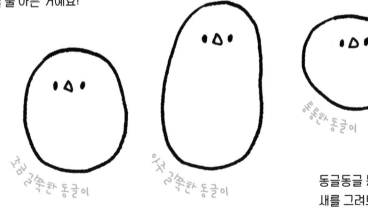

조금 길쭉한 동글이

아주 길쭉한 동글이

동글동글 동그라미로
새를 그려보겠습니다.

부엉이를 그려볼까요.
동그라미부터 시작합니다.

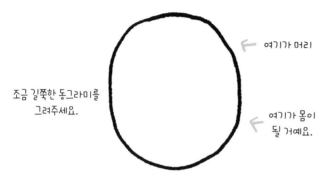

여기가 머리

조금 길쭉한 동그라미를
그려주세요.

여기가 몸이
될 거예요.

부엉이의 특징인
부리부리하고
커다란 눈을 그려줍니다.

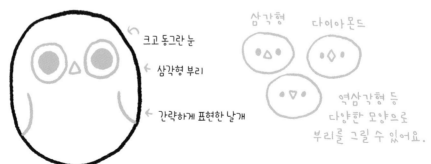

크고 동그란 눈

삼각형 부리

간략하게 표현한 날개

삼각형 다이아몬드

역삼각형 등
다양한 모양으로
부리를 그릴 수 있어요.

머리 위 삐죽 솟은 깃털과
조그만 발을 그려주면 완성입니다.

다양한 깃털 무늬를
그려서 꾸며주세요.

부엉이의 실제 무늬와 상관없이
자유롭게 그립니다.

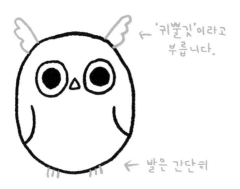

← '귀뿔깃'이라고
부릅니다.

← 발은 간단히

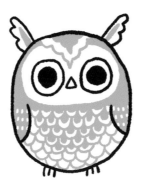

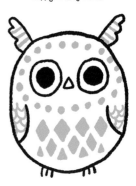

부엉이는 보통 갈색이나 회색이지만,
알록달록 화려한 색으로 칠해도
잘 어울립니다.

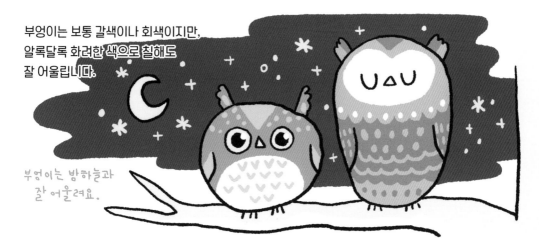

부엉이는 밤하늘과
잘 어울려요.

U△U

이번엔 길쭉한 동그라미로
펭귄을 그려볼게요.

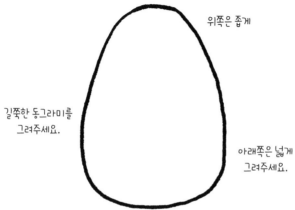

위쪽은 좁게

길쭉한 동그라미를
그려주세요.

아래쪽은 넓게
그려주세요.

얼굴과 날개를 그려주세요.

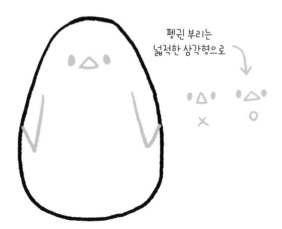

펭귄 부리는
넓적한 삼각형으로

얼굴과 날개를 이어서
검은색으로 칠해주세요.

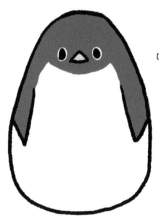

턱시도가 연상되는
매력적인 무늬 덕분에
'남극의 신사'라는
별명도 있어요.

빨간 나비넥타이와
단추를 그려주면
더 귀여워요.

발을 그려주면 완성입니다.

펭귄은 종마다
무늬가 달라요.
아기 황제펭귄의
무늬는 아주 귀엽죠.

뒤뚱뒤뚱

움직임 표현

날개를 올린 모습은
이렇게 그립니다.

턱시도 무늬를
조금씩 다르게
그리면 개성 있는
펭귄을 그릴 수
있습니다.

짧은 다리로 뒤뚱뒤뚱
걸어갑니다.

 참새

원에 가까운 동그라미로
참새를 그려볼게요.

동그랗고 작은 몸에 어울리는
땡그란 눈을 콕, 콕 점을 찍듯
그려주세요.

통통 뛰어다니는 앙증맞은 다리를 그리고
색을 칠하면 완성입니다.

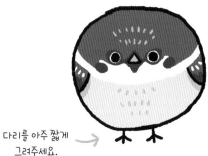

참새는 자주 볼 수 있는 동물이지만
막상 그리려고 하면 잘 그려지지 않아요.
생각보다 무늬가 꽤 복잡하답니다.

다리를 아주 짧게
그려주세요.

동그란 새 형태에 색칠만 다르게 해주면
여러 종류의 작은 새를 표현할 수 있습니다.

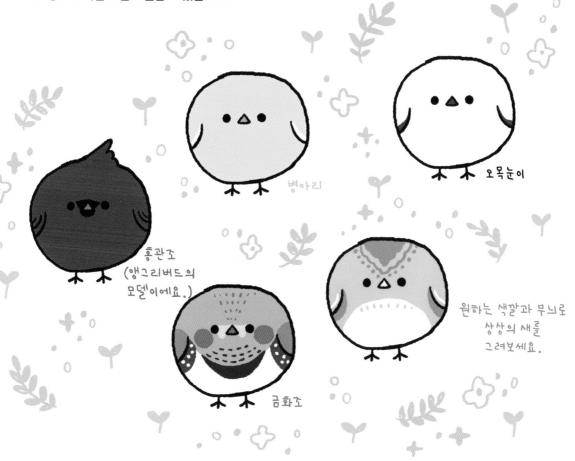

병아리

오목눈이

홍관조
(앵그리버드의
모델이에요.)

금화조

원하는 색깔과 무늬로
상상의 새를
그려보세요.

동그라미 새가 익숙해졌다면
눈사람 모양으로 그려도 좋아요.

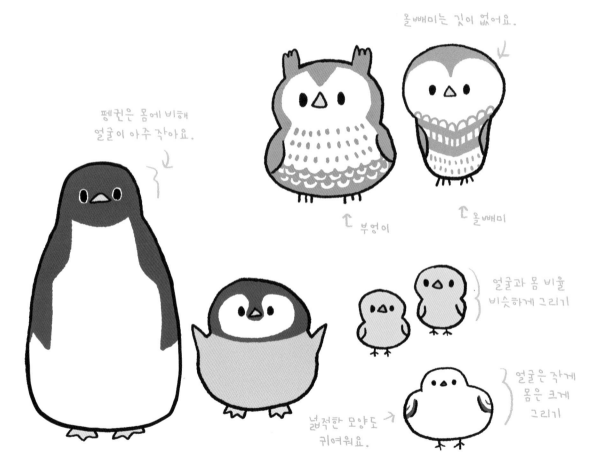

올빼미는 깃이 없어요.

펭귄은 몸에 비해
얼굴이 아주 작아요.

↑ 부엉이

↑ 올빼미

얼굴과 몸 비율
비슷하게 그리기

얼굴은 작게
몸은 크게
그리기

넓적한 모양도
귀여워요.

13 날아가는 새

날개 앵무새

앞서 다양한 새를 그려봤지만,
가장 중요한 모습은
그리지 않았어요.

새의 가장 매력적인 부분은
'날 수 있다'는 점일 거예요.

← 점점 작게

날아가는 새를
쉬운 방법으로 그려봤습니다.
간단한 모양새에 비해 제법 분위기가 나죠.

새의 날개 모양은 다양하고,
날 수 있는 능력 또한 천차만별이에요.

날개를 먼저 그려보고,
멋진 색깔을 자랑하며
날아가는 앵무새를 그려볼게요.

날아가는 새를 그리기 전에,
날개부터 그려볼게요.

안쪽에 작은 깃털을
두 줄 그립니다.

작은 깃털과 바깥 깃털 사이를
채워 넣는다는 느낌으로
중간 크기의 깃털을 그립니다.

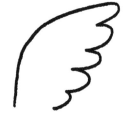

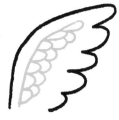

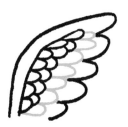

날개 모양을 그립니다.

가장 길고 커다란
날개깃을 그리면

완성입니다.

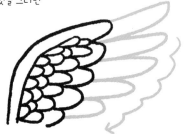

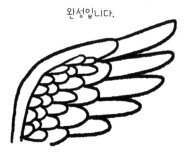

점점 작게

날개는 앞, 뒤가 다릅니다.

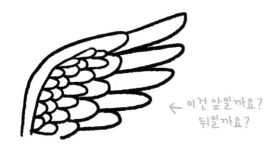

앞에서 보면
날개의 골격이
드러납니다.

← 이건 앞일까요?
뒤일까요?

앞

뒤

↑
날개 뒷면은 깃털이
더 풍성해요.

뼈대가 드러나
생기는 선이 있습니다.

선 없이 깃털만

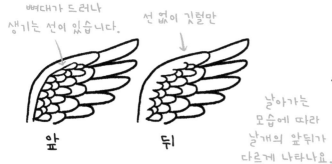

앞 **뒤**

날개 앞, 뒤의 깃털 구성도 다르지만
여기에서는 골격 선의 유무로만 구분하여
표현하겠습니다.

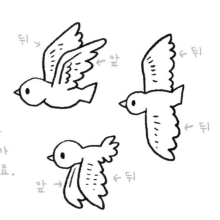

뒤 ↗ 앞 ↙ ↙ 뒤

날아가는
모습에 따라
날개의 앞뒤가
다르게 나타나요.

← 뒤

앞 ↗ ← 뒤

이제 본격적으로
날아가는 새를 그려볼까요.

 앵무새

화려한 색을 자랑하는
앵무새를 그려보겠습니다.

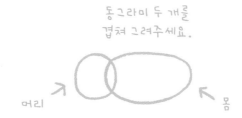

동그라미 두 개를
겹쳐 그려주세요.

머리 ↗ ↖ 몸

동그라미를 이어주고,
부리와 꼬리를 그립니다.

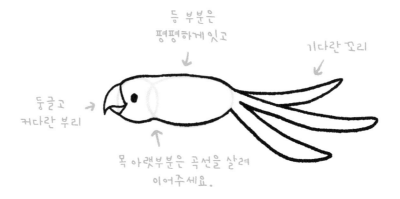

등 부분은
평평하게 있고

기다란 꼬리

둥글고
커다란 부리

목 아랫부분은 곡선을 살려
이어주세요.

날개를 그립니다.

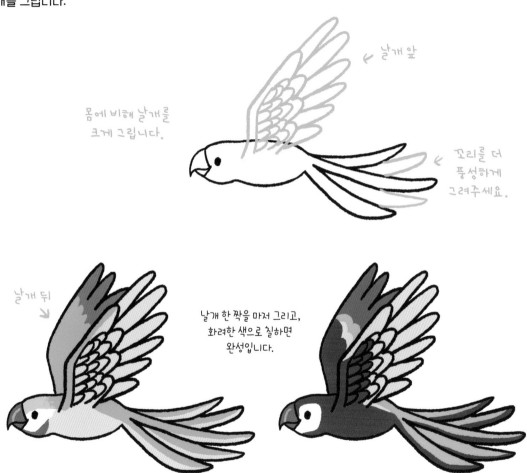

몸에 비해 날개를
크게 그립니다.

← 날개 앞

← 꼬리를 더
풍성하게
그려주세요.

날개 뒤

날개 한 짝을 마저 그리고,
화려한 색으로 칠하면
완성입니다.

뭐든 가능한 그림 세상에서
꼭 새만 날아야 한다는 법은 없죠.
좋아하는 동물에게
날개를 달아주세요.

말에 날개와 뿔을
더하면 유니콘이
됩니다.

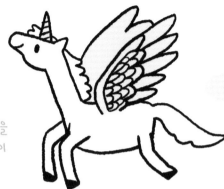

물고기에게 지느러미 대신 날개를
달아주는 건 어떨까요.
파란 바다 대신 하늘에서
헤엄치는 물고기입니다.

머리 위에 링을 그리면
천사가 됩니다.

14

못 나는 새

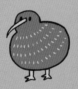 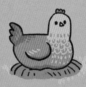 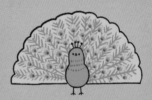

키위 닭 공작

날개가 있어도 못 나는 새들이 있습니다.
앞서 그린 펭귄과 타조가 대표적이죠.

못 나는 정도도 천차만별이라
펭귄처럼 높은 점프도
못 하는 새도 있고,
닭처럼 조금 날 수 있는
새도 있어요.

하늘을 못 나는 대신 바닷속을
자유롭게 날아다녀요.

각자 잘하는 게 다르고,
사는 방식이 다를 뿐이니
못 나는 새라고 기죽을 것도 없죠!

날지는 못해도
나름의 방식으로
잘 살아가는 새를 그려보아요.

못 날아도 잘 먹고
잘 사는걸!

키위, 닭, 공작을 그리겠습니다.

키위는 날개가 퇴화하고
꽁지깃도 없어서 전체적으로
둥근 모양이에요.

동글동글 키위(과일)를 닮은
키위(새)를 그려볼까요.

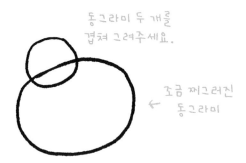

동그라미 두 개를
겹쳐 그려주세요.

초금 찌그러진
동그라미 →

날아다니는 새의 다리가
얇고 가벼운 반면,
키위의 다리는 아주 튼튼해요.

키위는 못 나는 대신
튼튼한 다리로 잘 걸어 다녀요.

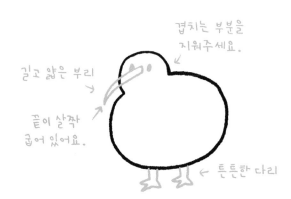

겹치는 부분을
지워주세요.

길고 얇은 부리 →

끝이 살짝
굽어 있어요.

← 튼튼한 다리

갈색으로 칠한 후,
거친 털을 그려주면 완성입니다.

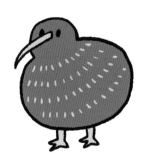

키위를 보면 과일 키위가 떠올라요.

키위(새)가 키위(과일)를 닮은 걸까요,
키위(과일)가 키위(새)를 닮은 걸까요?

'키위'라는 이름은
키위(새)에게 먼저 붙었어요.
'키위 키위' 하고
울어서 키위랍니다.

그 후, 키위를 닮은 과일에
'키위'라는 이름이
붙여졌어요.

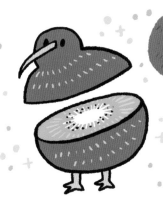

과일 키위와 함께 그리거나,
과일과 합쳐서 그리면
재미있는 그림이 돼요.

키위에 비하면
닭은 잘 나는 편이죠.

키위보다 몸통을
조금 작게 그려주세요.

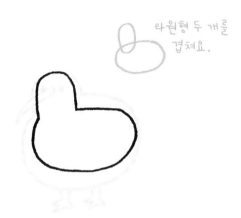

타원형 두 개를
겹쳐요.

키위에게선 찾기 힘들었던
날개와 꼬리를 그려줍니다.

닭의 상징인
닭 볏도 꼭 그려주세요.

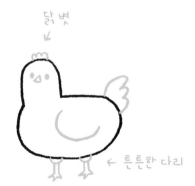

닭 볏

← 튼튼한 다리

닭은 암컷과 수컷의 차이가 큰 편이에요.
닭 볏과 꼬리를 화려하게 그려주면
수탉이 됩니다.

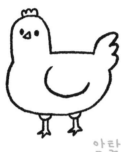

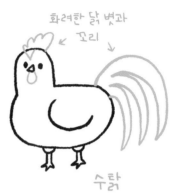

화려한 닭 볏과
← 꼬리 ↓

암탉

수탉

닭은 우리에게 아주 친숙한 동물인 만큼
닭이 뛰어노는 풍경을
쉽게 상상해볼 수 있어요.

닭과 병아리가 뛰어노는
시골집의 앞마당을
상상해보세요.

수탉이 아무리 화려하다 한들
공작의 화려함에는 따라올 수 없죠.

볼링 핀과 비슷한 형태로
몸을 그려주세요.

꼬리를 활짝 편 수컷 공작의 모습은
아주 아름답습니다.

반원을 그리듯
꼬리를 그립니다.

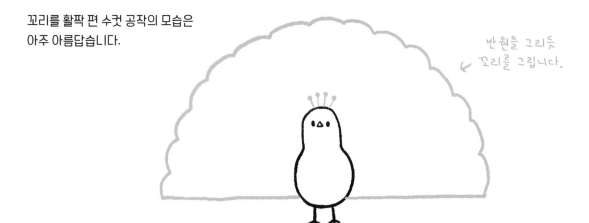

공작의 이미지를 생각하면
알록달록한 색이 떠오르지만
실제 공작은 파란색과 초록색이
대부분이에요.

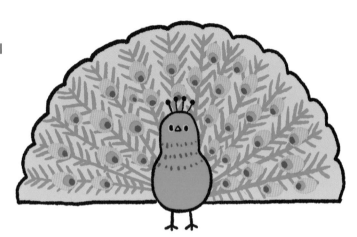

그리는 사람 마음대로,
알록달록 총천연색의 꼬리를
그려도 좋습니다.

화려한 꽃이나 무늬 등
원하는 모양으로 그려주세요.

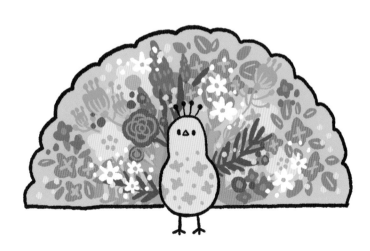

 못 나는 새 +

닭이 하늘 높이 날 수 있다면
어떤 기분일까요?

땅 위의 생활도 만족스럽겠지만
한 번쯤 하늘을 나는 상상을
했을지도 모르겠어요.

닭에게 앞마당이 아닌
넓은 세상을 구경시켜주세요.
하늘을 날아 우주로 날아가는
닭을 그려보아요.
바다를 탐험하는 닭도 좋고요!

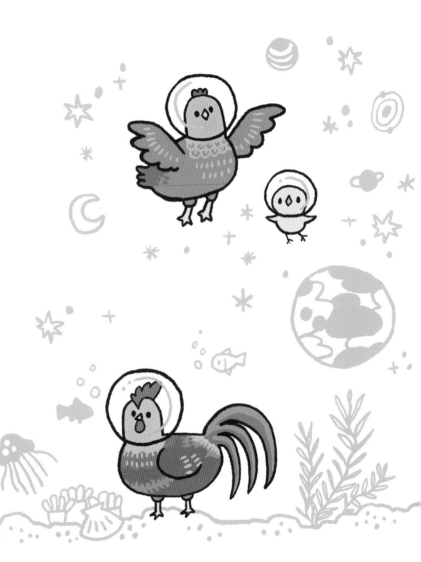

15
파충류

이구아나 카멜레온

뱀, 도마뱀 같은 파충류를 무서워하거나
싫어하는 사람이 많아요.

무서워?

《어린 왕자》의 유명한
보아뱀 그림
↓

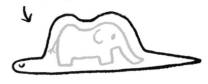

악어나 뱀처럼 커다란 파충류가
사람에게 위협적이라는 이유도 있겠지만,
마찬가지로 위험한 동물인 사자나 코끼리가
사람들에게 사랑받는 것을 생각하면
파충류 입장에서는 좀 억울하겠어요.

털 대신 비늘이 있는 모습이
낯설게 느껴져서 그런 걸까요?

파충류에 털을 그려주면
사람들이 좀 더 좋아해줄까요?

복슬복슬 털 뱀

귀여워?

← 뱀 그리기는
쉬우니까 패스!

141

 이구아나

파충류 중 도마뱀의 기본형을
그려볼게요.

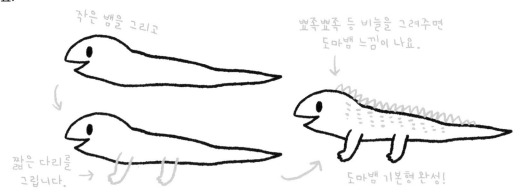

작은 뱀을 그리고

짧은 다리를
그립니다.

뾰족뾰족 등 비늘을 그려주면
도마뱀 느낌이 나요.

도마뱀 기본형 완성!

도마뱀 기본형에
디테일을 더해서
이구아나를 그리겠습니다.

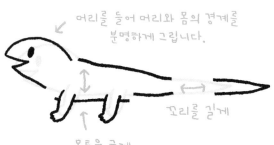

머리를 들어 머리와 몸의 경계를
분명하게 그립니다.

몸통을 굵게

꼬리를 길게

이구아나의 특징을 생각하며
디테일을 살려주세요.

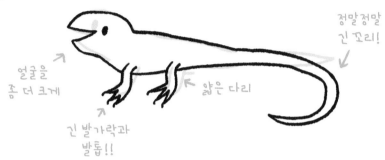

정말정말
긴 꼬리!

얼굴을
좀 더 크게

얇은 다리

긴 발가락과
발톱!!

초록색 몸통에 비늘을
표현하며 색칠하면
완성입니다.

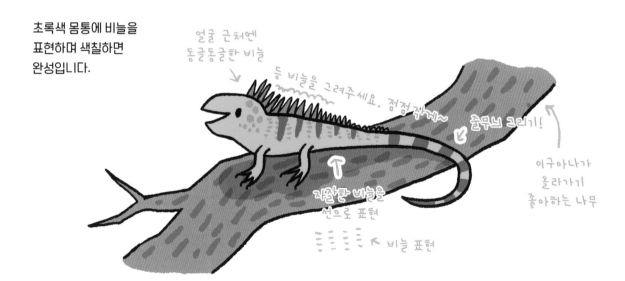

얼굴 근처엔
동글동글한 비늘

등 비늘을 그려주세요. 점점 작게~

굴무늬 그리기!

이구아나가
올라가기
좋아하는 나무

지찰근 비늘을
선으로 표현

비늘 표현

카멜레온

알록달록 다양한 색으로 변신하는
멋쟁이 카멜레온을 그려볼까요.

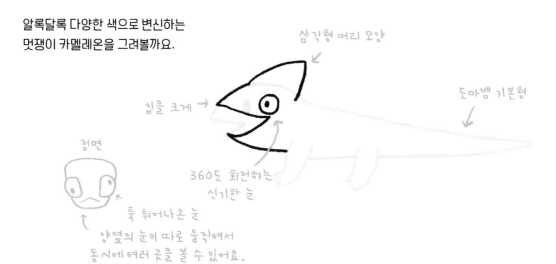

삼각형 머리 모양

도마뱀 기본형

입을 크게 →

정면

360도 회전하는
신기한 눈

툭 튀어나온 눈
양옆의 눈이 따로 움직여서
동시에 여러 곳을 볼 수 있어요.

둥근 아치형 등과
꼬리를 한 번에
이어서 그려주세요.

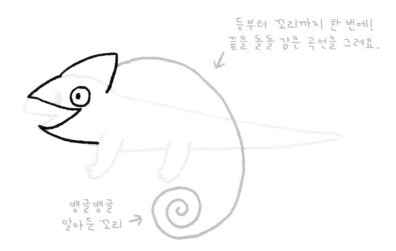

등부터 꼬리까지 한 번에!
끝을 돌돌 감은 곡선을 그려요.

뱅글뱅글
말아둔 꼬리 →

집게처럼 생긴 발을 그립니다.
카멜레온은 눈, 꼬리, 발
모든 부분이
재미있게 생겼어요.

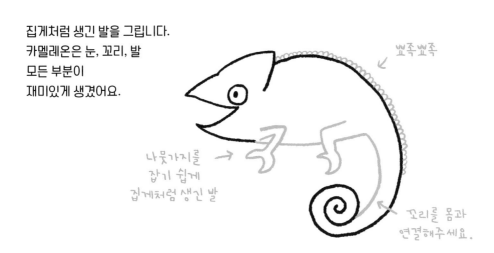

뾰족뾰족

나뭇가지를
잡기 쉽게
집게처럼 생긴 발

꼬리를 몸과
연결해주세요.

알록달록한
색을 칠하면 완성!

쭉 뻗은
혀를 그리면
생동감이
느껴져요.

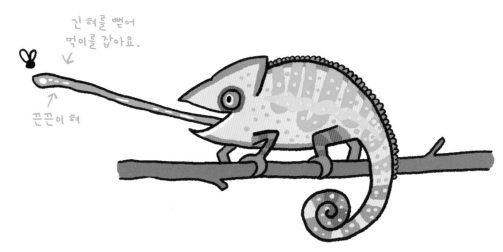

긴 혀를 뻗어
먹이를 잡아요.

끈끈이 혀

도마뱀 외에도
다양한 파충류가 있어요.

모두 저마다의
매력이 있습니다.

이런 느낌이라면

도마뱀이

악어는 이런 느낌

등껍질을 씌워주면 거북이

악어새를 그리면
귀여움이 두 배

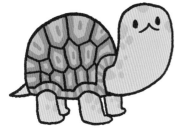

뛰어가는 모습이 귀여운 목도리도마뱀

그림을 그리다 보면
대상을 자세히
관찰하게 돼요.

알고 보면 귀여운 파충류의
매력을 새롭게 찾아보세요.

16

수중 생물

 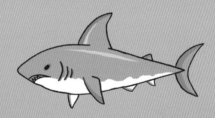

물고기 상어

물고기의 생김새는 가지각색이지만
대체로 비슷한 구조로 되어 있어요.

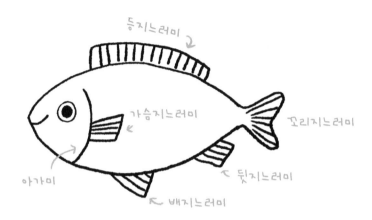

등지느러미

가슴지느러미

꼬리지느러미

아가미

뒷지느러미

배지느러미

지느러미의 형태와 크기를
조금씩 다르게 그리면
다양한 물고기를 그릴 수 있어요.

무늬와 지느러미만 다르게
그려도 다른 물고기가 돼요.

등지느러미가
두 개 있기도 해요.
↓

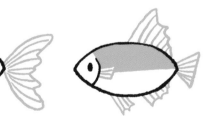

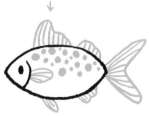

다양한 크기의
아몬드 모양을 그립니다.

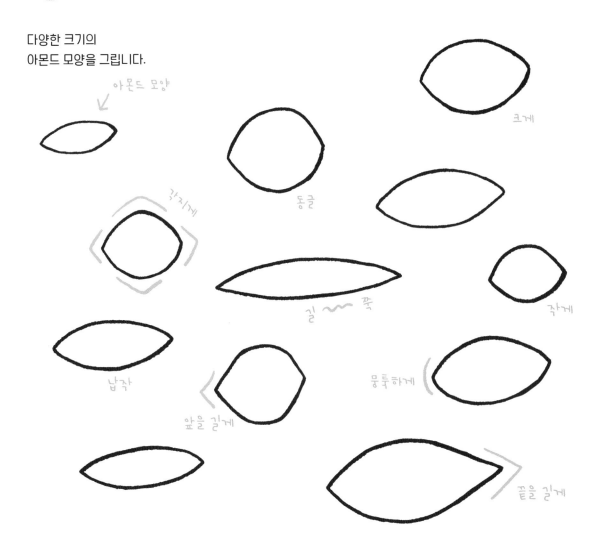

아몬드 모양

크게

동글

작게

갸치게

길 ~~ 쭉

납작

앞을 길게

뭉툭하게

끝을 길게

눈, 입, 아가미, 지느러미를 그려주세요.

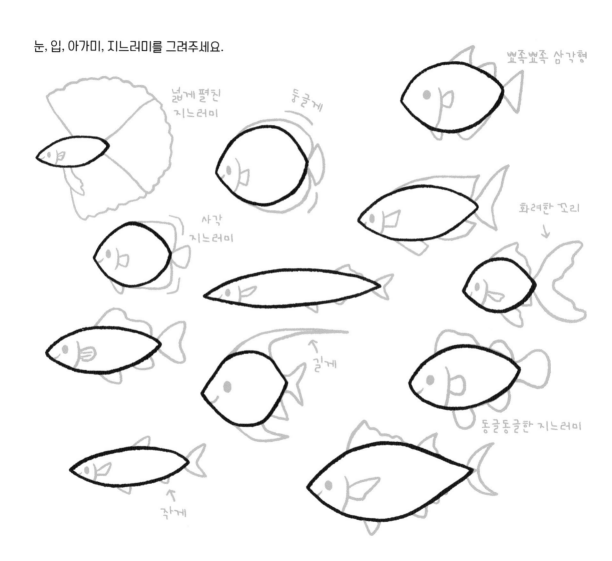

넓게 펼친
지느러미

둥글게

뾰족뾰족 삼각형

사각
지느러미

화려한 꼬리

길게

동글동글한 지느러미

작게

알록달록한 색으로 색칠하면 완성입니다.

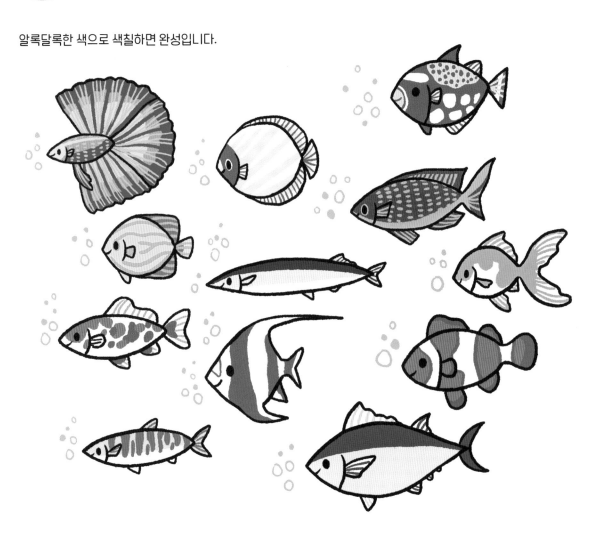

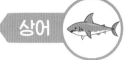

같은 방법으로 상어를 그려볼게요.

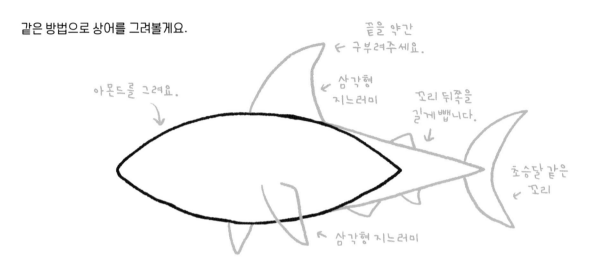

아몬드를 그려요.

끝을 약간
구부려주세요.

삼각형
지느러미

꼬리 뒤쪽을
길게 뺍니다.

초승달 같은
꼬리

삼각형 지느러미

'아몬드 기본형에 지느러미 그려주기'를
응용하면 다양한 물고기를
그릴 수 있어요.

반짝거리고
매끈한 피부

사나운 입

아가미

물속에는 물고기뿐만 아니라
다양한 생물이 살아요.

망망대해를 씩씩하게 헤쳐나가는
바닷속 친구들을 그려주세요.

오징어 다리는 10개,
문어 다리는 8개입니다.
하지만 꼭 다 그릴 필요는 없어요.

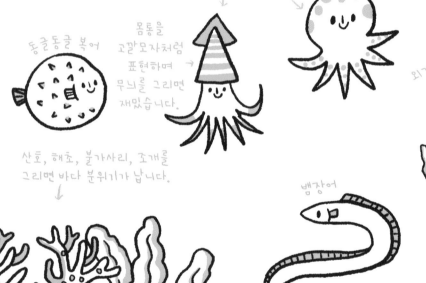

동글동글 복어

몸통을
고깔모자처럼
표현하며
무늬를 그리면
재밌습니다.

산호, 해초, 불가사리, 조개를
그리면 바다 분위기가 납니다.

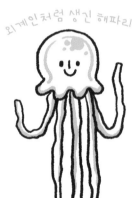

외계인처럼 생긴 해파리

뱀장어

해마

✿ 귀여움 두 배 효과 ✿

동물만 그려두자니 뭔가 아쉬워요.
귀엽긴 하지만 조금 허전하고
부족한 느낌이죠.

동물 주변에 마법의 반짝이를
뿌려주세요.

작지만 강력한 효과가 있어
그림이 두 배 귀여워져요.

반짝이를 그리는 방법을
간단하게 소개하면
동그라미, 별, 꽃입니다.

동그라미

별

꽃

세 가지를 섞어도
← 좋아요.

모양을 조금씩 변형하고
크기를 다르게 해서
불규칙적으로 흩뿌리듯 그립니다.

물거품, 눈, 비눗방울 표현

밤하늘, 꿈, 마법 표현

자연물, 따뜻한 분위기 표현

마법의 반짝이를 듬뿍 뿌려서
동물들을 두 배 더
귀엽게 만들어주세요!

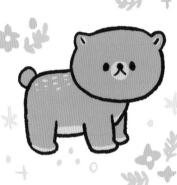

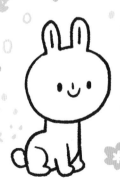

이곤의 귀여운
동물 그림 팁

1판 1쇄 인쇄 | 2018년 10월 15일
1판 1쇄 발행 | 2018년 10월 22일

지은이 이곤
펴낸이 김기옥

실용본부장 박재성
책임편집 박인애
편집 이나리, 손혜인
영업 김선주
커뮤니케이션 플래너 서지운
지원 고광현, 김형식, 임민신

디자인 제이알컴
인쇄 · 제본 민언프린텍

펴낸곳 한스미디어(한즈미디어(주))
주소 121-839 서울시 마포구 양화로 11길 13(서교동, 강원빌딩 5층)
전화 02-707-0337 | 팩스 02-707-0198 | 홈페이지 www.hansmedia.com
출판신고번호 제313-2003-227호 | 신고일자 2003년 6월 25일

ISBN 979-11-6007-317-1 13650